서랍에서 꺼낸 미술관

서랍에서 꺼낸 미술관

내 삶 을 바 꾼

아 웃 사 이 더 아 트

이소영 지음

창비

차례

들어가며

지금부터 하려는 이야기들은 내 안에 오래 머물렀지만 모두 소화하지는 못하고 꺼내는 것들이다. 잘게 분해해 흡수하지 못한 채, 사적인 감상과 관점으로 포장해 다소 이기적인 글로 토해낼 예정이다.

나는 십여년 전부터 잊혔거나 한국에 잘 알려지지 않은 화가들의 삶과 작품에 매료되어 살아왔다. 나아가 그들을 세상에 알리고 싶다는 마음을 늘 가지고 있었다. 그래서 쓰게 된 책이『그랜마 모지스』홍익 2022(초판 2016),『칼 라르손, 오늘도 행복을 그리는 이유』RHK 2020다. 하지만 책을 출간하고 나면 모순이 생겼다. 어떤 화가들은 내 예상보다 유명해져서 상업적으로 활발히 활용되었다. 75세 때 그림을 그리

기 시작해 백세의 나이에 미국의 국민화가로 유명해진 모지스 할머니의 이야기는 늦은 나이에 무엇이든 시작할 수 있다는 용기를 주는 대표적인 사례로 한국사회에 응원가처럼 퍼졌다. 한국에 소개된 할머니의 자서전은 인기가 많아졌고, 겨울이 되면 선물용 기념 책자가 따로 나오기까지 했다. 심지어 원화가 아닌 복제본 그림이 저작권을 침해해가며 불법적으로 팔리기도 했다. 내가 사라진 화가 이야기를 찾아내면, 그 스토리는 기획 상품이 되기에 적합했다. 괴롭지 않았다면 거짓말이다.

나는 칼럼이나 책에서 사라진 화가들의 작품을 '아웃사이더 아트'outsider art라고 불렀다. 내가 만든 용어는 아니다. 프랑스의 화가 장 뒤뷔페Jean Dubuffet는 1945년 전통적 문화 바깥에서 만들어지는 예술, 정식으로 미술 교육을 받지 않은 이들의 예술을 표현하기 위해 '아르 브뤼'art brut, 있는 그대로의 미술라는 단어를 만들었다. 그 단어의 번역어로서 1972년 예술 평론가 로저 카디널Roger Cardinal이 만든 단어가 아웃사이더 아트다.

시간이 지나 두 단어는 조금씩 다른 뜻을 지니게 되었는데, 세계적인 미술관인 영국의 테이트Tate Museum는 아웃사이더 아트가 좀더 넓은 의미를 지녔다며, 그 가장 큰 특징으로

'독학'을 제시한다. 이 책에는 아르 브뤼에 속하는 작가와 아웃사이더 아티스트가 고루 등장하며, 여기에 포함되지 않는 이들 가운데서도 이 책의 맥락에 맞는 이들을 몇명 골랐다. 하지만 여기에 속하지 않은 훨씬 더 많은 아티스트가 있기에 내가 소개하는 작가들이 하나의 미술사조나 예술가 그룹을 대표하는 것은 아님을 밝힌다. 이 책은 사라진 화가들에 이끌려 쫓아다닌 몇년간의 마음의 여정이다.

　시간이 흐를수록 점점 소외된 사람들의 이야기에 귀 기울이는 사람들이 늘어나고, 그들의 읊조림은 때로는 외침이 되기도 했으며 아웃사이더와 인사이더의 개념은 모호해졌고, 과거의 아웃사이더가 현재의 인사이더가 되기도 했다. 그 과정에서 나는 결과적으로 미술사에서 사라진 화가들을 아웃사이더 아트라고 부르는 것이 옳거나 합당한 방식인지 거듭 고민했다. 가령 남성 화가를 '화가'라고 부르는데 반해 여성 화가에게는 유독 '여성'이는 단어를 붙이는 현실을 지금 많은 사람들이 잘못되었다고 하듯이, '아웃사이더'라고 이름표를 달아 분류하는 것이 오히려 공평하지 않을뿐더러 작품 감상에도 방해가 된다는 생각을 하게 된 것이다.

　이런 고민들은 그들을 좋아하고 탐닉하는 마음을 더 확

대하면서도 침잠하게 만들었다. 나아가 글을 쓰는 내내 그들 주변에서 서성이게 만들었다. 짝사랑하는 상대방을 창문 밖에서 바라보듯 모니터 너머로 매일 사라진 화가들을 바라봤다. 지난 삼사년 사이 사라진 화가들을 재조명하는 전시는 미국, 영국, 프랑스, 그리고 한국에서도 많이 열렸고 나는 더 많은 시간을 들여 미술관을 오갔고 또다시 모니터 앞에 한참을 앉아 이미 세상을 떠난 그들과 꾸준히 대화하며 보냈다. 그리고 이제 그들의 이야기를 세상에 꺼내보려 한다.

나는 왜 유명한 화가들보다 유명하지 않은 화가들, 사라진 화가들에 마음이 끌렸을까? 돌이켜보면 미술사에서 사라진 화가들을 소개하는 일은 결국 나도 사라지고 싶지 않다는 욕망에서 시작된 것 같다. 미술 교육을 한 지 15년이 넘었고, 여러권의 책도 썼지만 대단하게 특별한 사람은 아니다. 나 역시 그냥 하루는 평범하게, 하루는 비교적 열심히 사는 일을 반복하는 사람이었다. 그래서인지 나는 내가 소멸하는 것을 그 누구보다 매우 두려워하고 있었다. 그것이 내가 사라진 화가들에게 집착하는 가장 큰 이유다.

내가 알게 된 그들도 유명한 화가 못지않게 훌륭하고 의미있는 작품을 남겼으며, 삶도 감동적이거나 흥미로웠는데

소멸된 것이 아쉬워 혼자 매일 붙잡고 살았던 것이다. 나는 그들의 삶을 들여다보면서 매일 나 자신의 삶을 위로하고 있었다. 사라졌다고 해서 아무것도 아닌 건 아니라고……

앞으로 시작될 이야기는 자신의 삶이 소멸되는 것이 두려운 모든 사람들을 위한 이야기나.

1부

내 삶을 바꾼
아웃사이더 아티스트들

HENRI ROUSSEAU

1844~1910

경계선과 도전

앙리 루소

뉴욕 현대미술관MoMA에 갈 때마다 앙리 루소Henri Rousseau, 1844~1910의 이 작품 앞을 오래도록 서성인다. 세상 모든 식물을 다 그려내겠다는 듯 화폭 가득한 식물들을 보다 보면, 이 숲에서 빠져나가는 게 가능할까 걱정이 되기도 한다. 루소는 이러한 정글을 세밀하게 표현하기 위해 50종류가 넘는 녹색 계열 물감을 사용했다. 숨은그림찾기 하듯 울창한 숲속에 한자리씩 차지하고 있는 동물을 발견하는 재미도 있다. 그래도 가장 눈길을 끄는 것은 소파에 누운 여인. 이 여인의 이름은 야드비가인데, 이 그림은 바로 그녀가 꾼 꿈을 그린 것이다. 그래서 제목도 '꿈'이다. 야드비가의 존재는 화폭에서 다소 어색해 보이지만 루소가 만든 연

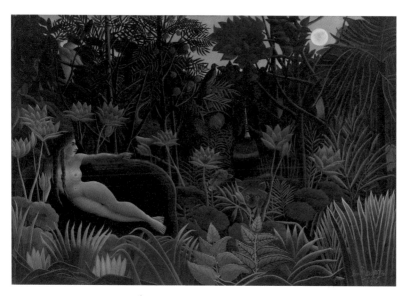

Henri Rousseau 「The Dream」, MoMA (New York), 1910.

극 무대에는 안성맞춤이다. 이 작품 앞을 오래 서성이다보면 관객으로 머물기보다는 앙리 루소의 단원이 되어 무대로 뛰어들고 싶어진다. 루소는 이 그림 아래 이러한 시를 적었다.

야드비가가 아름다운 꿈을 꾸네 포근하게 잠이 든 그녀
은근하게 유혹하는 어떤 피리 소리를 듣네
달빛과 꽃과 푸르른 나무들은 빛나고

앙리 루소의 마지막 작품이 된 이 그림을 보면 우선 크기에 압도된다. 많은 아웃사이더 아티스트들이 금전적·환경적 제약 때문에 작은 작품을 주로 그렸지만, 루소는 화폭이 3미터가 넘는 「꿈」처럼 대형 작품도 그렸다. 어쩌면 굽히지 않고 큰 그림을 그려온 앙리 루소의 열정이 지금 그를 유명화가 반열에 올려놓은 것인지도 모르겠다. 앙리 루소는 '경계선에 있는' 화가다. 그는 아웃사이더 아티스트 가운데서 가장 인기가 많지만, 유명하다고 하기에는 변두리에 있으며 그마저도 그의 사후에 재조명된 측면이 크다. 나는 그가 자신을 끊임없이 변화시키며 경계선을 넘나들었다는 사실 때문에 그에게 빠져들었다.

십대 후반에 그는 자기가 일하던 변호사 사무실에서 돈 10프랑과 우표를 훔친 탓에 한달간 감옥에 갇히기도 했다. 그러나 방황은 길지 않고, 이십대 초반에 세관원이 되어 20년 넘게 거기서 일했다. 그래서 많은 사람들이 그를 '르두아니에'Le Douanier, 세관원라는 별명으로 부르는데, 재미있는 사실은 그는 스스로를 세관원이라고 밝힌 적이 없다는 것이다. 그는 끊임없이 예술에 몰두했는데, 첫번째 부인을 만

Henri Rousseau 「Self Portrait of the Artist with a Lamp」, Musée Picasso (Paris), 1903.

났을 때 그녀를 위한 왈츠를 작곡한 사실이나 바이올린 연주로 돈을 벌었다는 기록이 이를 증명한다. 그는 일요일마다 그림을 그리는 아마추어 화가였다. 미술에 대한 꿈이 커진 루소는 사십대 후반이 되어 직장을 그만두고 전업화가가 되기로 결심한다. 하지만 세상은 그의 마음대로 움직이지 않았다. 많은 이들이 루소의 작품을 그림을 배운 적도 없는 이의 미술이라고 조롱했다. 어쩌면 '르 두아니에'나 '일요화가'라는 별명은 그를 화가로 인정하지 않는 분위기가 만들어낸 결과일지도 모르겠다.

그러나 루소는 포기하지 않았다. 어떤 사조에 휩쓸리거나 타인의 평가를 신경 쓰기보다는 꾸준히 자신만의 그림을 그렸다. 루소에게 창작하는 삶이란 용기와 인내, 끈기라

는 외투를 매일 걸치는 일이었다. 그 덕분에 화가인 피카소나 시인 아폴리네르 등 당대의 예술가들과 교류했고 그들의 초상화를 그려주기도 하며 알려지기 시작했다. 그러나어떤 이들은 루소의 초상화를 거부하거나 버리기도 했다.엉성한 비례, 미숙한 원근법, 불명확한 색채를 제대로 된 미술이라고 인정하지 않았기 때문이다. 그를 처음으로 주목하며 평론의 대상으로 언급한 것이 빌헬름 우데Wihelm Uhde다. 이는 1907년이었고 그가 사망하기 불과 3년 전이다. 루소는 죽을 때까지 비판과 찬사 사이에서 줄타기를 했던 화가다.

그는 유명 예술가가 되어 큰돈을 벌고 싶어했지만 살아서보다는 죽어서 더 주목을 받았다. 후배 예술가들은 루소

Henri Rousseau 「Portrait of Josephine the Artist's Second Wife」, Musée Picasso (Paris), 1903.

의 작품에서 새로움을 속속 발견했고, 환상적인 표현과 그것을 대형 화폭에 담아낸 열정에 매료되었다.

그가 세관원을 그만두고 전업작가가 되기로 한 것이 사십대라고 생각하니 그의 삶이 좀더 가까이서 보였다. 나는 이 시기에 새로운 분야에 뛰어들 수 있을까, 주변 이들의 시선에 아랑곳없을 수 있을까 하는 생각늘이 꼬리에 꼬리를 물었다. 내가 쓴 『그림은 위로다』홍익 2021에서 앙리 루소를 성실함의 대명사, 즉 '그릿'grit의 선두주자라고 소개한 바 있다. 그러나 다시 생각해보니 그가 성실하게 자신의 화풍을 밀고 나가기 이전에 인생을 걸고 예술에 도전한 결단이 먼저 있었다.

나는 새로운 일에 도전하기가 두려웠던 사람이다. 삼십대가 끝나가자 그러한 생각이 더욱 커졌다. 코로나19 팬데믹이 심화되며 교육기관들이 문을 닫고 강의 자리가 없어져 초조했던 때가 있다. 그때도 무언가를 새로 시작할 용기가 나지 않았다. 이렇게 내 경력이 끊길지도 모르겠다는 초조함에 여러날 잠을 설치기도 했다. 고민은 부정적인 감정으로 이어졌고, 우울함이 온 마음을 감아오기 시작했다. 그러다 떠오른 것이 앙리 루소의 「꿈」이다. 시작할 수 있다고, 방법이 있다고, 마흔이 넘어 작가의 길로 들어선 루소가 말

을 거는 듯했다.

그때부터 용기를 내어 온라인 세계에 뛰어들었다. 만남과 교류가 끊어져 있었기 때문에 모든 교육 콘텐츠를 온라인화했다. 처음에는 카메라를 쳐다보는 것도 어색하고, 녹화된 영상을 다시 보는 것도 부끄러웠다. 영상 편집은커녕 유튜브에 동영상을 올리는 법도 몰라 하나부터 열까지 배워야 했다. 그렇게 오래 노력한 결과 이제 촬영부터 편집까지 모두 혼자 할 수 있게 되었다. 물론 전문적으로 영상을 배운 이들이 보기에는 하나도 모르는 아마추어의 솜씨일 것이다. 하지만 그런 시선은 신경 쓰지 않는다. 나만의 콘텐츠가 있으니까. 부족하고 어색해도 그 자체가 나라고 생각하면 안심이 되었다. 아마 앙리 루소도 이런 마음 아니었을까.

아웃사이더 아티스트는 어쩌면 제일 건강한 화가들이다. 그들은 '주류'의 사정을 신경 쓸 필요가 없었다. 그들을 향한 평가로부터도 자유로웠다. 제도권으로 들어가고 싶으면 그렇게 도전하면 되고, 그게 아니라도 그 자체로 충만했다. 앙리 루소는 앙데팡당Indépendant 전시회에 1886년부터 죽을 때까지, 1899년과 1900년 딱 2년을 제외하고는 매년 작품을 출품했다. 앙데팡당은 '독립'을 뜻하는 프랑스어로, 기존의 제도권과 다른 참신한 작품을 선발했고 별도의 심사

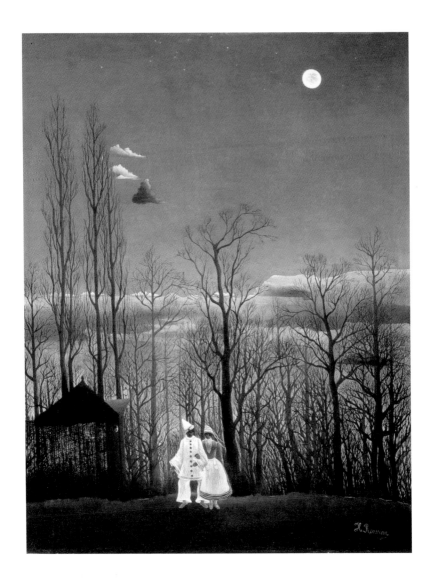

Henri Rousseau 「A Carnival Evening」, Philadelphia Museum of Art, 1886.

기준도 없었다. 어쩌면 그가 도전하기에는 최적의 전시회였다. 이 또한 경계를 넘나들 수 있었던 앙리 루소이기에 가능한 선택이었을지도 모른다.

　루소는 생의 마지막 몇년을 제외하면 예술계에서 평생 비주류였다. 하지만 그는 그 비주류의 자유로움을 마음껏 느낄 수 있었다. 그의 자유로움은 자신에 대한 신뢰에서 나왔으리라 생각한다. 그리고 자기가 진정 즐거워하는 일이 무엇인지 잘 알고 있었기 때문에 가능했을 것이다. 그가 줄타기했던 경계선에 대해 다시 생각해보는 요즘이다. 경계선 안으로 들어가기 위해 노력하기보다는, 그 경계선을 자유롭고 재미있게 이용하는 사람이고 싶다. 그 경계선에서 내 새로운 도전도 시작될 수 있을 것이다.

Friedl Dicker - Brandeis

1898~1944

자유를 그려낸 아이들

수용소의 화가들과 프리들 디커브랜다이스

　미대를 나왔다. 화가가 되고 싶어서라기보다는 단지 미술이 좋았다. 대학교 4년 내내 미술을 할 수 있다는 생각으로 한 도전이었다. 하지만 내가 행복하게 다닌 미술대학교가 취업을 위한 과정이 아니었음을 알 무렵에는 이렇다 할 직업교육을 제대로 받지 않아 어떻게 내가 좋아하는 미술로 돈을 벌지 막막했다.

　엄마는 미술선생님이었다. 자연스럽게 엄마의 일을 도우며 '막내 미술선생님'으로 출발한 길 위에서, 지금은 여러 미술 교육기관을 운영하는 대표로 많은 직원들과 함께 다양한 미술 교육을 하며 살고 있다. 시작은 미술 교육인이었지만, 미술관에서 전시를 해설하는 도슨트를 병행했고 그

과정에서 미술을 전달하는 사람으로 살고 싶다는 바람이 간절해졌다. 그러다보니 지면으로 미술 이야기를 하는 '미술 에세이스트'의 역할도 하며 살게 되었다. 내 SNS상에 새겨놓은 '아트메신저'라는 닉네임은 스스로의 삶의 방식과 소명을 정하고자 나침반처럼 지은 것이다. 네가 좋아하는 미술 이야기를 더 잘 전달하려는 마음은 나를 꾸준한 학생의 삶으로 이끌었다. 삼십대의 시간, 매일 나는 대학원에서 미술 교육과 미술사를 공부했다.

평생 미술 교육과 미술 글쓰기 두가지 삶을 시소처럼 살고 싶은 내게 존경하는 인물이 있다면 오스트리아에서 미술 교육자이자 화가로 활동한 프란츠 치젝Franz Cižek 이다. 치젝은 체코슬로바키아 보헤미아의 라이트멜츠라는 작은 마을에서 태어났지만 스무살에 예술학교 입학을 위해 빈으로 오는데, 아이가 많은 집에서 하숙을 하게 된다. 그 과정에서 어린이들이 그리는 상징적인 표현법에 매료되어 '어린이 미술'에 관심을 가지고 어린이들에게 미술을 지도하는 교육 과정을 연구했고, 1897년 빈 미술공예학교의 공식적인 인정을 받아 아동미술교실을 만들었다. 하지만 1938년 나치로 인해 치젝의 학교는 폐교되었고 그와 제자들은 장소

를 옮겨 예술활동과 미술 교육을 해야 했다.

치젝은 미술 교육인이라면 누구나 아는 빅터 로웬펠드 Viktor Lowenfeld를 비롯해 수많은 제자를 양성했다. 어느 날 나는 치젝의 제자 가운데 신기할 만큼 알려지지 않은 한 화가를 발견했다. 바로 프리들 디커브랜다이스Friedl Dicker-Brandeis, 1898~1944다. 디커브랜다이스를 알게 된 날, 나는 그 생애가 무겁고 한탄스러워 그녀가 살아온 궤적을 조사하느라 밤새워 에너지를 쏟았다.

디커브랜다이스는 빈 미술공예학교에서 치젝에게 어린이 미술 교육의 중요성과 창의성의 원리를 배웠다. 또한 그 후 바우하우스로 이동해 1919년부터 1923년까지 직물 디자인과 타이포그래피를 공부하고 여러 잡지 표지나 포스터 디자인을 담당하며 다재다능한 미적 감각을 드러냈다. 디커브랜다이스는 바우하우스에서도 여러 스승을 만나는데 그중 한 명이 바로 추상회화의 거장 파울 클레Paul Klee다. 그녀는 클레의 가르침에 따라 어린이들에게 미술 교육을 할 때 친구의 얼굴을 자세히 관찰하고 초상화를 그리게 한다거나, 화분을 관찰하며 어린이들이 대상의 본질을 포착할 수 있도록 수업을 구성했다. 그래서인지 디커브랜다이스 본인 역시 초상화나 정물화를 많이 남겼다. 스승 치젝의 어

Friedl Dicker-Brandeis 「Begonia at the Window」, Jewish Museum (Praha), 1934~36.

린이 미술학교가 폐교될 당시에는 남편과 함께 체코 시민권을 얻고 프라하에서 미술교사로 활동했다.

하지만 안타깝게도 1942년 12월 17일 디커브랜다이스와 남편은 나치의 강제수용소 중 한곳인 체코의 테레진Terezin 수용소로 끌려간다. 당시 테레진은 모든 강제수용소 중에서도 최악의 환경이었다. 테레진으로 끌려갈 당시 짐은 1인당 50킬로그램만 허용되었다. 많은 사람들이 옷, 생활용품, 귀중품을 챙겼지만 디커브랜다이스는 대부분의 짐을 미술용품으로 채웠다. 본인 자신을 위한 재료이기도 했고, 수용소에서 만날 어린이들에게 미술을 가르치기 위해서이기도 했다. 그녀는 참혹한 수용소에서 매일 두려움에 떠는 수많은 유대인 어린이에게 미술을 가르쳤다. 아이들은 모두 사랑하는 가족과 떨어져 아동 기숙사에서 혼자 살고 있었다. 심지어 형제자매들도 서로 분리되어 지내야 했다.

디커브랜다이스는 외부에서 미술 재료를 꾸준히 밀반입해 나치의 눈을 피해 아이들에게 바우하우스에서, 그리고 치첵에게서 배운 미술 교육을 펼쳤다. 더불어 그녀는 수용소 밖에 있는 지인을 통해 힘들게 고흐V. van Gogh나 페르메이르J. Vermeer의 작품 이미지를 구해 아이들에게 보여주며 감상교육도 병행했다. 수업을 마치면 아이들이 서로의 작

품을 보고 토의하는 시간도 만들었고, 전시회도 열었으며 아이들과 함께 연극도 공연했다. 공포에 둘러싸이고 하루하루가 슬픈 어린이들에게 이 미술수업은 유일하게 분노를 표출하고 희망을 그리는 치유의 시간이었다. 어린 시절 엄마를 일찍 떠나보낸 디커브랜다이스는 그렇게 테레진 수용소의 많은 아이들의 엄마가 되었다.

늘 그렇듯 행복한 시간은 충분하지 않다. 1944년 가을, 그녀는 수많은 어린 제자와 함께 아우슈비츠 수용소로 이동했고, 이동하자마자 제자들과 함께 가스실에서 삶을 마감한다.

훗날 생존한 제자들은 디커브랜다이스의 미술시간이 자신들에게 희망과 자유를 상상하는 법을 알려줬다고 말한다. 그중 헬가 폴락킨스키Helga Pollak-Kinsky는 디커브랜다이스가 공포와 비참함으로 가득한 수용소 안에서 다른 세계로 이동하는 법을 가르쳐줬다고 회고했고, 또다른 생존자인 에바 도리안Eva Dorian은 그림뿐 아니라 두려움으로부터 해방되는 법을 배웠다고 말했다. 엘레나 마카로바Elena Makarova는 디커브랜다이스만이 아무런 대가 없이 우리 모두를 가르친 유일한 사람이라고 했다.

그녀가 세상을 떠나고 십년 뒤, 디커브랜다이스의 큰 짐

테레진 수용소에서 어린이들과 함께 연극을 하던 때의 사진.

가방 두개에서 테레진 수용소에서 어린이들이 그린 4700여
장의 그림이 발견된다. 자신이 가지고 온 가방에 어린이들
의 그림을 포장해 숨겨놓은 것이다. 현재 이 작품들은 대부
분 프라하의 유대인박물관에 소장되어 있다.

　　수용소 내에서 그려진 그림들이라 재료와 물감이 부
족해 최소한의 스케치와 간단한 채색이 주를 이룬다. 디
커브랜다이스는 제한된 재료지만 콜라주, 수채화, 드로

잉 등 최대한 다양한 방식을 경험하게 했다. 또한 학생들의 정체성을 증명하기 위해 자신의 이름과 나이를 서명하도록 했다. 작은 작품 한점 한점에 아이들의 존재가 기록되어 있다. 작가의 생몰년은 대부분 1932~1944, 1934~1944, 1936~1944다. 대부분의 어린이들이 열살 전후였고, 모두가 같은 해인 1944년 가을 아우슈비츠 가스실에서 죽임을 당했다.

어린이들은 꽃병, 들판, 지나가는 기차, 바닷속 생물들 같은 것을 그렸고 작품의 제목들은 '꿈' '우리 집' '연날리기' 등이었다. 이들의 그림에는 분노가 보이지 않는다. 수용소의 환경 역시 많이 그려지지 않았다. 자신들을 감시하는 군인도, 무료 급식소도, 시체도, 어둠도 없다. 어떤 그림은 확대해보니 눈사람이 있었다. 그 아이는 겨울을 기다리고 있었지만 가을에 죽었다.

지금까지 살아 있었더라면 그들 중 누군가는 메트로폴리탄에서 또는 테이트에서 회고전을 할 정도로 놀라운 화가가 되어 있을지 모른다. 그리고 나치 수용소에서 위험을 무릅쓰고 그들을 가르쳤던 디커브랜다이스 역시 영국의 젊은 화가들YBA의 스승이라고 존경받는 크레이그마틴M.

Craig-Martin 처럼, '스승상'을 몇개씩은 받았을 것이다. 요즘같이 다문화를 인정해주는 시대의 무대에, 진짜 유대인 화가였던 그들은 없다.

예술의 본질은 '자유'라고 생각한다. 어느 날 미술 시간에 한 아이가 이런 말을 했다.

"우리 엄마는 제가 그리고 싶은 것을 못 그리게 하고, 미술대회에서 상을 받을 수 있게 자세히 그리는 그림만 좋아해요. 그래서 저는 그냥 엄마에게 혼 안 나려고 자세히 그리고 꼼꼼하게 칠해요."

추상 충동이 강하고 '퍼포먼스' 같은 미술활동을 좋아하는 친구였다. 더이상 그 아이에게 미술시간은 자유를 표출하는 시간이 아니었다. 누군가를 위한 그림을 그리는 과정을 되풀이하고 있었던 것이다.

프리들 디커브랜다이스는 늘 "예술은 어린이들의 가장 위대한 자유"라고 강조했다. 나치의 억압과 횡포 속에서도 그녀가 만난 어린이들의 그림에는 자유가 있다. 디커브랜다이스는 예술의 자유로운 힘을 어린이들의 그림에서 발견하고 자유를 그리워했을 것이다. 그녀는 예술을 치료로 활

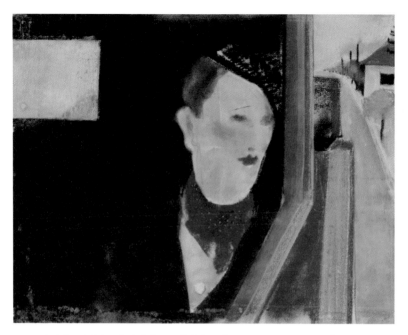

디커브랜다이스의 자화상으로 알려진 그림. Friedl Dicker-Brandeis 「Lady in a Car」, Jewish Museum (Praha), 1940.

용한 초창기 미술 교육인 중 한명으로 수용소의 아이들에게 예술적 자유와 아름다움을 찾는 방법을 알려주면서, 어린이들이 자신의 어린 삶에 의미를 부여하도록 꾸준히 도왔다.

　현대인들의 삶이 각박해질수록 '미술치료' '그림책 치료' 같은 프로그램이 인기다. 너무나 쉽게 예술치료나 미술치료라는 이름을 붙이는 이 시대는 치료하려는 사람이 치

료받으려는 사람보다 많은 듯하다. 그럴 때마다 진정한 미
술치유의 힘을 프리들 디커브랜다이스의 삶에서 배운다.
미술의 진짜 힘은 가장 힘든 순간에도 자유를 싹틔운다.

Sylvain Fusco

1903~1940

나를 잊지 말아요

실뱅 푸스코

일본 유후인으로 여행을 갔을 때였다. '올빼미의 숲'이
라는 관광지에 들렀다. 다양한 부엉이와 올빼미가 사는 작
은 동물원 같은 곳이었다. 함께 간 남편은 부엉이와 올빼
미 들을 흥미롭게 관찰했지만 나는 왠지 모르게 그곳을 빨
리 벗어나고 싶었다. 나를 빤히 바라보는 눈빛들이 의뭉스
럽게 느껴져서였다. 하지만 부엉이와 올빼미를 귀여워하는
남편 때문에 싫은 내색 없이 계속 구경해야 했다. 끊임없이
쳐다보는 눈들. 얼마나 시간이 지났을까. 그들이 갑자기 날
아오지도, 또 요구하는 것도 없다는 걸 알고는 나도 조금씩
마주 보기 시작했다. 멀뚱멀뚱한 그 눈에 익숙해지니 이내
눈싸움을 하듯이 바라보게 되었고 조금씩 웃을 수도 있었

Sylvain Fusco, 제목 없음, 1938.

다. 그곳의 부엉이와 올빼미는 전혀 공격적이지 않았고 오히려 사람을 좋아했다. 의뭉스러웠던 것이 아니라 아무런 악의가 없었던 것이다. 어쩌면 그저 서로를 바라보는 것만으로도 선한 속마음을 나눌 수 있겠다는 생각을 처음 하게 된 것 같다.

아웃사이더 아티스트를 대하는 마음도 비슷하다. 접해

보지 않아서, 소통해보지 않아서 처음에는 어색하지만 한 번 마음을 열면 순수한 세계가 펼쳐진다. 아웃사이더 아트 컬렉터로 유명한 미국의 빅터 킨Victor Keen은 자신이 모으는 작품들이 판매를 위해 창조된 예술이 아니기 때문에, 또 애써 잘 보이려 하지 않았기 때문에 악의가 없다고 한 적이 있다. 어쩌면 그래서 그들과 더 선한 마음을 나눌 수 있는 것일지도 모른다.

사람을 그린 그림을 볼 때면 유독 오래 눈이 마주치게 될 때가 있다. 이 그림도 그중 하나다. 정면을 보고 있는 세 명의 여인, 그리고 왼쪽을 바라보는 두 명의 여인… 다섯 명의 얼굴이 모두 같은 사람처럼 보인다. 마치 자아가 다섯 개인 듯 말이다. 계속 보다보면 이들이 남성인지 여성인지 가늠이 가지 않는다. 기쁜지 슬픈지 놀랐는지 도무지 감정을 알 수 없어 아리송해진다. 이들에게 마음을 빼앗긴 연유는 이 그림을 그린 화가의 자화상 역시 아주 흡사한 눈빛으로 나를 보고 있었기 때문이다.

실뱅 푸스코Sylvain Fusco, 1903~40는 프랑스 리옹에서 태어나 정치범으로 구속되기 전까지 목수 일을 했다. 아주 잠깐 리옹의 미술학교에서 저녁 수업을 받았지만 가구에 무늬를 장식하던 아버지의 일을 물려받았기 때문에 화가가 되지는

실뱅 푸스코의 자화상.

못했다. 아홉명의 형제가 있었으나 여섯명만이 살아남았다고 전해지는걸 보면 힘든 가정 형편으로 화가를 꿈꾸기가 어려웠던 듯하다. 그는 주로 옷장 같은 가구를 만들었는데 열세살 이후로 꾸준히 학교에 다닌 적은 없다.

푸스코는 1923년 과실치사죄로 2년간 투옥된다. 그후 '바트다프'Bat'd'Af라고 불리는 아프리카 경보병 대대 심각한 전과 기록이 있는 이들로 구성된 부대에서 복무한 후 다시 어머니가 있는 고향 리옹으로 돌아온다. 고향에 돌아온 그가 제대로 된 직업을 찾기는커녕 다양한 기행을 일삼자 가족은 그를 안드레 레케Andre Requet 박사의 병원에 맡긴다. 이때부터였다, 그가 말을 하지 않게 된 시점이. 자신의 이야기를 들어줄 사람이 없다고 생각해서였을까? 그는 실어증에 빠졌고 그 이

후 단 한번도 그 누구와도 이야기를 나누지 않는다. 영원한 침묵 속에 자기를 가둔 것이다.

그러던 어느 날 그가 정신병원의 방 벽에 그림을 그리기 시작했다. 미술재료가 아닌 나뭇잎으로 즙을 내 배경을 칠하고, 돌조각으로 긁어 그린 작품이었다. 병원에서는 그때부터 그에게 그림을 그릴 수 있는 최소한의 환경을 조성해주었다.

1800년대까지만 해도 시설에 수감된 환자의 그림은 예술로 간주되지 않는 분위기였다. 푸스코는 다행히 인식의 전환이 일어나던 때 그림을 그렸다. 몇몇 의사는 환자들의 그림에서 독특한 매력을 느꼈고 그들의 그림을 연구하며 환자의 상태에 대해 많은 것을 추론했다. 그 덕분에 지금 우리가 그들의 작품을 조금이나마 더 볼 수 있다. 타인이 주는 재료를 쓰지 않으려고 한 푸스코였지만 1938년 여름경 레케 박사가 흑연, 파스텔, 목탄 같은 새로운 미술재료를 주자 이를 이용해 일년간 130점 이상의 작품을 그렸다.

그가 남긴 그림에 등장하는 사람 대부분은 동그랗게 눈을 뜨고 우리를 바라본다. 여성 같다가도 한참을 보면 남성 같고 결국엔 그림 속 모든 사람이 실뱅 푸스코 본인같이 느껴진다. 특유의 우울함과 기행으로 대부분의 사람들이 기

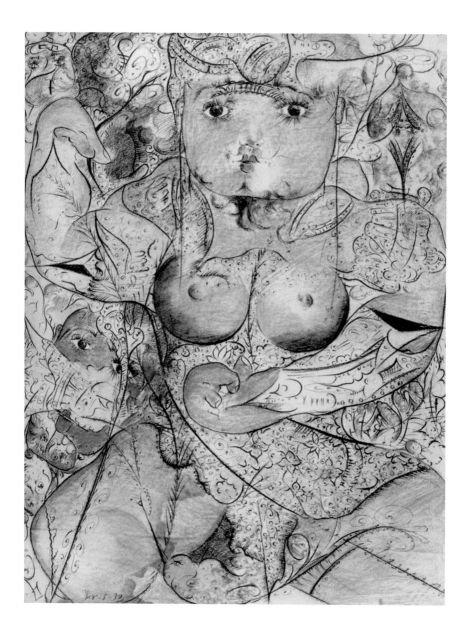

Sylvain Fusco, 제목 없음, Collection de l'Art Brut (Lausanne), 1939.

피했던 실뱅 푸스코. 그의 사인은 굶주림이었다. 정신병원에 배급돼야 할 식량이 통제되는 바람에 1940년 몇천명의 환자가 기아로 세상을 떠난 것이다.

실뱅 푸스코의 작품은 현재 스위스 로잔에 가장 많이 소장되어 있다. 그 동그란 눈을 보며, 유후인에서 본 올빼미가 떠올랐다. 무서웠다가, 기괴했다가, 이내 순수하게 느껴졌던 그 눈들. 실뱅 푸스코를 알아봐주는 이들이 조금 더 많았더라면 어땠을까? 아웃사이더 아티스트들은 자신만의 시간과 고독 속에서 창작활동을 했다. 입을 꾹 다물고, 또랑또랑한 눈으로 세상을 바라보는 그림 속 주인공은 그래서 더 실뱅 푸스코 자신처럼 보인다. 하고 싶은 말은 많은데 들어주지 않는 세상을 향한 외침과 열망이 작품으로 바뀐 것은 아닐까. 입을 닫은 그에게 유일한 소통은 창작이 아니었을까. 굳게 닫힌 입은 아직도 이런 말을 하는 것 같다.

"나를 잊지 말아요."

ALOÏSE CORBAZ

1886~1964

행복해져라, 행복해져라

알로이즈 코르바스

"하나, 둘, 셋, 넷, 행복해져라, 행복해져라, 행복해져라, 행복해져라."

커피소년의 「행복의 주문」 후렴구는 힘들 때마다 반복해서 듣는 '최애' 노래다. 가사의 힘 때문인지 금세 행복해지는 것 같다.

직접 이 주문을 걸어주고 싶은 화가가 알로이즈 코르바스Aloïse Corbaz, 1886~1964다. 그녀는 새하얀 얼굴과 푸른 큰 눈의 여인을 늘 주인공으로 그렸다. 스위스의 중산층에서 태어난 그녀는 고작 열한살의 나이에 엄마를 잃었다. 그녀의 엄마는 여러번의 임신으로 인해 건강이 악화되었다. 어린 시

절에 잃은 어머니에 대한 그리움은 온 마음에 상처를 남겼지만, 그래도 코르바스는 명랑한 소녀였다. 노래를 좋아해서 오페라 가수를 꿈꿨고 로잔 대성당의 오르간 연주자에게 꾸준한 음악수업을 받았으며 합창단의 일원으로도 열심히 노력했다. 하지만 가수의 꿈을 이루지는 못했고 재봉학교를 거쳐 졸업 후 양장점에서 재봉사 일을 하며 격렬하게 사랑하는 한 남자를 만났지만, 언니의 반대로 헤어지게 된다.

1911년 코르바스는 이 이별로 인해 스위스를 떠났고, 독일 포츠담 '카이저' 빌헬름 2세*의 궁정에서 가정교사 일을 하게 된다. 그곳에 있는 동안 그녀는 카이저를 사랑하게 되어 매일 상상 속에서 그를 갈망했다. 안타깝게도 혼자만의 사랑이었다. 그리고 머지않아 독일이 1차대전 참전을 선언하면서 그녀는 1914년 스위스 로잔으로 돌아와야만 했다. 그녀는 카이저를 만날 수 없는 슬픔을 달래기 위해 종교 노래를 작곡하며 시간을 보냈다. 열렬한 마음은 풍선처럼 부풀어갔고, 상상 속 사랑의 망상이 정신을 지배했다. 더불어

* 독일 제국의 제3대 황제. 독일어로 카이저(Kaiser)는 황제라는 뜻의 일반명사지만, 빌헬름 2세를 칭하는 고유명사로 사용되기도 한다. 이 글에 등장하는 카이저는 빌헬름 2세를 지칭한다.

©association Aloïse Corbaz.

Aloïse Corbaz 「Incarnation De Portrait」, l'Art Brut (Lausanne), 미상.

전쟁에 대한 공포가 커지며 사랑하는 사람을 영영 볼 수 없다는 두려움에 지배되어 반복되는 광기를 표출하기 시작했다. 그러다 점차 망상이 더욱 심각해져 자신이 그리스도의 아이를 임신했다고 믿고, 거리를 지날 때면 누군가가 자신을 죽이려 했다거나, 아이를 누군가로부터 도난당했다고 주장하면서 비명을 질렀다. 결국 그녀는 1918년 정신분열

판정을 받고 로잔의 세리 정신병원에 수용된다. 그후 그녀는 자신만의 세계를 끊임없이 그려내고 또 글로도 써내려 간다.

약 46년간 창조한 그녀만의 왕국이 여기에 있다.

1920년부터 그녀는 종이가 부족할 때면 쓰레기통에서 재료를 줍거나 바느질로 다양한 것들을 꿰매 이야기를 만들어나갔다.

'격자무늬 종잇조각, 오래된 그림엽서, 운송장, 그리고 판지 포장 조각.'

그녀가 창작의 재료로 삼았던 주재료들이다. 그림 속 여인을 바라보자. 핑크빛 입술에 긴 머리, 풍성한 몸매…… 화가들이 꾸준히 표현해온 풍만하고 사랑스러운 여신 비너스를 닮았다. 순수한 표정에 하늘빛 눈동자를 지닌 그녀는 우리를 몽환의 세계로 초대한다. 코르바스는 물감이 없을 때면 제라늄 꽃잎을 사용해 풍부한 빨간색을 더하고, 하얀 부분에는 치약을 바르는 등 재료 선택에 거침이 없었다. 그리고 작품이 완성되면 포장지 조각이나 봉투 판지를 실로 덧대 액자처럼 구성하기도 했다. 1936년까지는 아무도 그녀의 창작활동에 관심이 없었으나 같은 해 병원장이 된 한스 슈텍Hans Steck은 의사 자크린느 포레포렐Jacqueline Porret-Forel을

포함한 몇몇과 함께 코르바스의 그림 보존에 참여했고 그녀가 죽을 때까지 필요한 미술 장비나 도구를 조달해주었다.

장 뒤뷔페는 1940년대 중반 그녀의 작품을 "천 조각으로 만든 거대한 태피스트리"*라며 완전하게 여성적인 예술 작품의 훌륭한 예라고 평가했다. 나아가 1948년 그녀의 작품을 직접 전시하기도 한다.

그녀는 대부분의 그림에 남녀 커플을 그렸다. 남자는 늘 왕자 같은 모습이고 곁에는 역사적으로 유명한 여주인공들이 보인다. 그들 중에는 스코틀랜드의 메리 1세, 오스트리아의 엘리자베트, 고대 이집트의 클레오파트라도 있다. 현실에서 이루지 못하는 사랑은 그렇게 카이저 빌헬름 2세에게 새로운 짝을 만들어주는 것으로 완성되었다. 오페라를 좋아했던 그녀이기에 작품 안에는 오페라 무대가 지닌 장식성이 풍부하다.

분홍 빨강 배경에 둘러싸인 푸른 눈동자가 유독 외로워 보인다. 이루어질 수 없는 사랑에 체념하는 모습 같기도 하고, 표정이 없어 가면을 쓴 여인 같기도 하다. 의사 포레포렐은 그녀의 그림을 두고 이런 말을 했다.

* Porret-Forel and Muzelle, *Aloïse: Le Ricochet Solaire*, CINQ CONTINENTS, 2012, 8면.

Aloïse Corbaz 「Incarnation De Portrait」, l'Art Brut (Lausanne), 미상.

코르바스는 세계를 거대한 극장, 그러니까 만물이 앉아 있는 우주의 극장으로 보았고, 극장은 그림 안에서 그녀 특유의 방식으로 양식화되었다.

공주와 왕자의 결혼식을 연상시키는 수많은 이야기에는 그녀가 꿈꾸는 결말이 있는 듯하다. 화려한 왕관, 그리고

왕자의 옷에 걸린 훈장, 주변을 맴돌며 사랑의 노래를 부르는 새, 주변을 가득 메운 꽃들…… 코르바스는 그림 속에서만큼은 카이저와 마음껏 연애하고 데이트하고 결혼도 할 수 있었다. 어쩌면 왕자보다 더 크게 그려진 공주의 모습은 코르바스 자신의 자아가 반영된 결과 아닐까. 한평생 사랑했던 마음을 담은 그림들은 부치지 못한 연애편지를 훔쳐보는 듯하다.

누군가를 마음껏 사랑해본 사람을 존경한다. 누군가를 사랑하는 마음은 자신을 허술하게 해 상대방을 높인다. 마음의 길이 열려 있다면 상대의 눈빛이 나를 향해 흘러오기를 기다린다. 그래서 늘 낮은 자세다. 사랑 때문에 자신을 낮춰본 사람만이 지니는 삶의 깊이가 있다. 영원히 완성 못할 퍼즐 같은 사랑을 한 코르바스의 삶을 함부로 평가할 수 없는 것도 그런 이유 때문이다.

자신의 바람을 가공하지 않고 표현한 그녀의 작품은 끊임없이 타인을 의식하며 살아가다가 지친 나에게 충고를 건넨다. 언젠가부터 내 안에 담았던 순수한 세계를 잊고 그저 살아내기에만 바쁜 것은 아닌지, 좋아하는 마음을 그대로 표현하지 않고 삶의 기쁨을 충만하게 표현하지 않기 위해 최선을 다하고 있는 것 아닌지. 그 세계가 황폐화되어 이

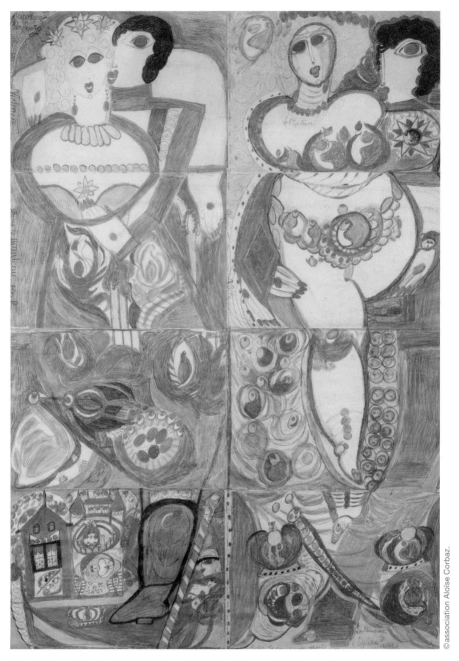

Aloïse Corbaz, 「Napoléon III à Cherbourg」, l'Art Brut (Lausanne), 미상.

제 바라고 상상하는 것조차 사치로 느끼며 살아가는 것은
아닌가 하고 말이다.

　많은 사람들이 사랑의 끝을 이별이라고 생각한다. 하지
만 코르바스의 삶과 작품을 보며 사랑의 끝은 이별이 아니
라 자신을 이해시키는 일임을 깨달았다. 그녀의 짝사랑은
그녀 이외에 누구도 파괴하지 않았으니까.

AUGUST NATTERER

1868~1933

마음이 여러개인 남자

아우구스트 나터러

하루에도 열두번씩 마음이 바뀌는 때가 있다. 아침에 스스로에게 파이팅을 외쳤던 마음이 금세 눈물이 날 만큼 답답해지기도 하고, 조금은 이해할 수 있을 듯했던 마음이 한치 앞도 안 보이게 흐려지기도 한다. 그러다보면 그때의 나와 지금의 나는 같은 사람인가 싶고 진짜 내 마음이 무엇인지 궁금해진다. '진짜 마음'을 생각하다가 마음이 여러개인 한 화가를 발견했다.

1906년 어느 날, 서른아홉의 전기 기술자 아우구스트 나터러August Natterer, 1868~1933는 매일 초조한 마음으로 잠을 설친다. 저체온증으로 고통받다가 결국 스스로 생을 마감하

기로 다짐하고 손목에 칼을 댄다. 그는 세상에서 가장 쓸모
없는 사람이 된 것 같고, 더이상 살아갈 이유나 희망조차 없
다. 하지만 삶을 끝내는 것 역시 하늘의 일이다보니 자살에
실패한 그는 정신병원으로 간다.

한때는 그도 성공한 사업가였다. 1868년 독일 라벤스
부르크 근처에서 태어난 나터러는 슈투트가르트에서 성장
해 전기공이 되었다. 재능 있었던 그를 스위스, 프랑스, 미
국 등 해외에서도 많이 찾았다. 1893년 독일로 돌아온 그는
1896년 뷔르츠부르크에 정착했고, 결혼 후 자신의 사업을
시작한다. 그는 엑스레이의 발견자인 빌헬름 뢴트겐Wilhelm
Röntgen 같은 교수들을 위한 특수 기기와 기계를 생산했다.
대학과 교류하는 사업을 확장시키며 승승장구하던 그는
1902년 대학이 자체 기술자를 고용하는 바람에 재정적으로
어려움을 겪는다. 그후 몇년 동안 사업을 다시 일으키려 노
력했으나 모두 실패했고 그는 더 절망에 빠졌다. 이것이 그
가 죽음까지 결심한 이유였다. 정신병원에 간 그에게 정신
분열이 일어나기 시작한다. 죽음을 바라는 마음과 죽음을
두려워하는 마음이 반복되며 수천개의 이미지가 중첩되는
시각현상을 경험했다. 그는 그러한 수많은 마음을 그림으
로 분출한다. 여러 정신병원을 옮겨 다니면서도 표현 욕구

는 계속되어 많은 작품을 남겼다.

　나터러가 유명해진 건 정신과 의사이자 미술사학자인 한스 프린츠혼Hans Prinzhorn이 자신이 치료했던 열명의 정신분열증을 지닌 예술가에 대한 연구를 1922년에 발표하면서부터다. 프린츠혼이 소개한 작품 가운데 나터러의 것도 있었다. 당시에는 환자의 신원을 보호하기 위해 가명인 네테르Neter를 사용했다.

　나터러의 가장 유명한 작품은 「마법의 비전: 마녀의 머리」다. 이 작품은 한점이지만 두점의 효과를 낸다. 나터러는 투명한 종이 위에 마녀의 실루엣을 그렸다. 마녀의 얼굴은 큰 호수가 되고 부두는 얼굴에서 목으로 연결되며 머리 주변은 온통 마을로 가득하다. 마녀의 두개골은 분열되어 도로가 되었고 눈은 동공조차 없어 죽은 자 같다. 마녀의 얼굴 주변에는 비슷한 형태들의 주택, 교회, 논과 밭, 들판과 길이 그려져 있다. 그림에 빛을 비추면 집집마다 불이 켜지고 마녀가 살아난다. 착시효과와 중첩된 이미지로 가득한 미로 같은 그림이다.

　나터러는 이 작품을 어떻게 그리고 왜 그린 걸까? 당시 정신과 클리닉에 있던 직원에 따르면, 전기 기술자였던 나터러는 빛이 들어오면 변하는 투명한 이미지를 만들고 싶

August Natterer 「Spellbinding Vision: Witch's Head」, Prinzhorn Collection, 1913~17.

어했다. 즉 그림 뒤에서 조명이 켜지고, 몇몇 건물의 창문에 불이 들어오고, 호수에 물고기가 나타나며, 마녀의 눈동자가 선명하게 보이기를 원했다는 것이다. 당시에는 상당히 실험적인 작업이었을 터. 빛과 같은 설치적인 요소를 배제하더라도 그의 드로잉은 상당한 묘사력과 섬세함을 지니고 있다. 그는 이런 작품을 여럿 남겼는데 공통점은 하늘에서 내려다본 시점의 구도와 마녀라고 칭한 사람의 얼굴과 머리 안이 온통 세상으로 가득 차 있다는 점이다.

당시 사람들은 모호한 이미지와 머리와 풍경 사이에서 오락가락하는 착시현상에 매혹되었다. 그리고 두상조합으로 유명한 주세페 아르침볼도Giuseppe Arcimboldo와 비교하며 호평했다. 하지만 그는 사람들의 관심과는 상관없이 알 수 없는 말들을 연결하며 자신에게 대재앙이 왔다고 회고한다.

나는 구름 속의 하얀 점이 완전히 가까이 있는 것을 보았다. 모든 구름은 멈췄다. 그리고 하얀 점이 항상 하늘에 판자처럼 서 있었다. 같은 보드나 스크린이나 무대에서는 이제 섬광처럼 빠른 이미지들이 삼십분 만에 약 만개로 늘어나 서로 따라다녔다. 세상을 창조한 마녀가 있었다…… 전쟁, 대륙, 기념물, 성, 아름다운 성들, 단지 세상에 있는 영광의 이미지들.

그러나 이 모든 것들이 초인적인 이미지들로 보이기 위해서였다. 그것들은 최소 이십미터보다 크고, 관찰할 수 있고, 사진처럼 거의 색이 없었다. 그 이미지들은 최후의 심판이 주는 깨달음이었다. 그리스도는 일찍 십자가에 못 박혔기 때문에 구원을 이루지 못하셨고, 하나님께서는 구원을 성취하기 위해 그들에 계시를 내렸나.[*]

정신분열증은 마음이 여러개로 갈라지는 병일 것이다. 이 병을 앓는 사람은 존재하는 것들과 존재하지 않는 것들에 대한 구분이 뒤엉켜버린 삶을 살아가기도 한다. 나터러에게는 종교적인 세계의 분열이 극심하게 일어났다. 그는 매순간 선과 악의 축이 뒤섞이는 환영을 경험했다. 그의 뇌에서는 세상의 종말이 매일 일어났고, 자신이 지진과 홍수에 책임이 있다고 느꼈다. 그래서인지 그의 작품에서 주택들은 자주 물에 떠 있거나 조각난다.

그럼에도 그는 매우 부지런하고 숙련된 환자로서 살았다. 병원의 자물쇠 수리 파트에서 일하다가 시계 수리 전문가가 되었고 특수한 나무 대패 같은 유용한 도구를 발명하

[*] www.hellenicaworld.com 아우구스트 나터러 항목 참조.

기도 했다. 도면을 그리는 분석적인 감각은 그의 작품에서
도 찾아볼 수 있다. 나터러는 흩어진 마음을 있는 그대로 드
러내듯이 화면을 구성했다. 그의 그림 안에서 분리된 세계
와 파편화된 존재들 사이의 불일치는 초현실적인 또다른
세상을 감각하게 했다. 이는 1차대전 이후 유행할 사조인
초현실주의를 예고하는 것이었다. 살바도르 달리_{Salvador Dali}
나 막스 에른스트_{Max Ernst} 같은 초현실주의 화가는 특히 나
터러의 작품에 열광했다.

1933년 히틀러가 정권을 잡자 유대인뿐 아니라 정신질
환이 있는 이들에게도 절벽 같은 세상이 온다. 또한 히틀러
는 모든 현대 예술에 대한 전쟁을 선포했고, 선전부 장관이
던 괴벨스는 프린츠혼이 오랜 시간 모아온 환자들의 작품을
'퇴폐 미술'로 간주해 전시한 후 폐기한다. 신기하게도 이 퇴
폐 미술전에는 수백만명의 관람객이 모였는데, 그들 중 많
은 사람들이 그들이 비난해야 할 예술에 되레 감탄한다.

훗날 영국 작가 찰리 잉글리시_{Charlie English}는 "전후 시대
에는 정신분열증적인 전후 예술이 매우 필요했다. 광기가
이렇게 유행한 적은 없었다"라고 그 시대를 설명했다.

과연 광기가 유행하는 시대란 따로 있는 걸까. 누구나

마음 안에 미로가 생겨 복잡해지면 매일 광기와 함께 살게 된다. 사람들의 광기는 마음 안에 늘 숨어 있다.

나는 무기력할 때보다 의욕이 넘칠 때 마음이 여러개로 갈라진다. 이것도 하고 싶고, 저것도 잘하고 싶은 마음 때문에 온갖 감정과 마음이 뒤섞여 오히려 아무것도 못하게 된다. 그럴 때 나터러의 「마법의 비전: 마녀의 머리」를 감상하며 천천히 그 미로를 헤쳐나가본다. 모든 미로는 결국 출구가 있기 마련이기에 나터러가 보지 못한 각도로 다시 그의 그림을 본다. 그러면 갈라진 마음들이 제자리를 찾는 기분이 든다.

마음이 여러개인 남자 아우구스트 나터러. 성공과 실패, 승부욕과 좌절감 사이에서 고통받던 그는 자신의 낙오를 받아들이기보다 대재앙과 종말이 찾아왔다는 믿음을 하나의 마음으로 분리해낸 것 같다. 그리고 그 마음의 갈라짐은 세상을 새롭게 보는 시선을 남겼다.

HENRY DARGER

1892~1973

청소부, 세상을 창조하다

헨리 다거

1973년, 미국 시카고에서 한 청소부가 죽었다.

그는 어린 시절 엄마를 잃었고, 아빠에게 버림받아 친척 집에서 살았으며 지적 장애가 있어 청소년기를 정신병원에서 보냈다. 한번도 정규교육을 받지 못했던 그는 다리까지 절었고 겨우 청소 일을 하며 생계를 유지했다.

하지만, 그는 1973년에 쓸쓸히 잊히기에는 너무 많은 것들을 창조해두었다.

헨리 다거Henry Darger, 1892~1973, 그 청소부의 이름이다. 그가 죽고 집주인이자 사진작가이던 네이선 러너Nathan Lerner는 연고자 없는 그의 짐을 정리하러 집에 들어갔다가 놀라운 것을 발견한다. 평범한 청소부라고 생각했던 그의 집 전

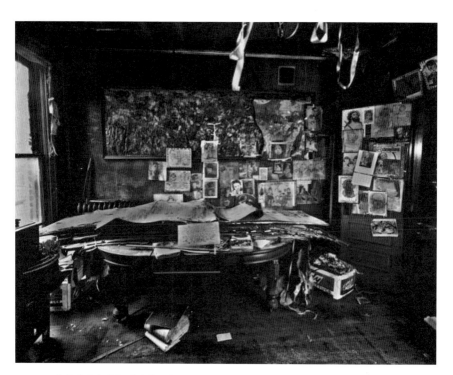

헨리 다거의 방을 재현한 공간.

체가 평생의 창작품으로 가득했던 것이다. 헨리 다거의 창
작세계에 감동한 러너는 다거의 작품과 방을 그대로 보존
하며 세상에 알린다. 헨리 다거는 병원 청소 일을 마친 후에
꾸준히 자신의 작은 방에서 그림을 그리고 글을 썼다. 제대
로 된 미술을 배워본 적 없는 그는 여러 잡지나 신문에서 발
견한 인물들을 먹지와 트레이싱지를 대고 그리거나 콜라주

하여 재창조했다.

헨리 다거는 죽는 날까지 『비현실의 왕국에서』In the Realms of the Unreal라는 소설을 썼다. 가상의 행성을 배경으로 한 전쟁 서사인 이 시리즈는 총 15,145면이나 되는데 단행본 분량으로 하면 200권이 넘는 길이로 현존하는 가장 긴 판타지 소설이다.

이 방대한 시리즈의 주인공은 로버트 비비안 가의 일곱 딸인 '비비안 걸스'다. 비비안 가의 소녀들이 선善 역할에서 남성 어른들로 상징되는 악과 맞서 싸우는 것이 주제다. 기본적인 선악 구도에 비비안 걸스의 활약과 그에 맞서는 폭력이 주를 이루는데, 글과 삽화 모두 헨리 다거가 그 누구에게도 평생토록 보여주지 않고 혼자 만든 것이다.

글랜델리아 왕국의 두목인 존 맨리는 애비엔에 사는 모든 아이들을 노예로 만들겠다고 위협한다. 일곱 딸들은 무자비한 반란의 선두에 서며, 싸울 준비가 되어 있던 소녀 부대가 그들을 돕는다. 부대의 나머지 구성원은 사춘기 이전의 소녀들이다. (…) 모든 모험은 거대한 행성 위에서 전개되는데, 마치 달처럼 지구가 그 주위를 돌고 있다.

헨리 다거가 그린 『비현실의 왕국에서』의 삽화.

비비안 걸스는 겉으로는 연약해 보여도 늠름한 기질을
갖춘 전투 용사들이다. 작품 속에서 어린이들은 잔인하고
노골적인 폭력의 희생양임과 동시에 순수하고 사랑스러운
존재로 표현된다. 이들은 절망적인 상황에서도 늘 행복하
게 놀고, 감금되면 다시 용기를 내어 탈출하며 자유를 향해
간다. 헨리 다거는 이 과정을 자신만의 콜라주 기법과 반복
적 창작으로 묘사하는데 그 결과물들은 모두 향수를 자극
한 동화풍으로 재현된다. 또한 정식 교육을 받지 않았기에
오히려 참신한 신조어를 만들기도 했는데 '상냥한 날씨' 같
은 표현은 그 어떤 시인보다 독창적이라고 평가받았다.

훗날 헨리 다거는 아르 브뤼와 아웃사이더 아트를 대표

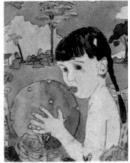

헨리 다거가 그림을 그리는 방식 중 하나.

하는 작가가 된다. 다거의 그림 속에서 어른의 존재는 어린이들을 무자비하게 괴롭히는 폭력적인 이미지로 주로 표현되지만 이에 굴복하지 않은 어린이들은 어른에게 대항하며 자신들만의 능력을 보인다. 아마도 헨리 다거는 소외 계층이었던 자신의 욕망을 투사한 것이리라. 늘 내성적이었다던 그가 숨겨둔 이런 창작물들은 많은 현대의 아티스트에게 영감을 준다.

좋은 예술을 결정짓는 요인은 무엇일까? 누군가는 좋은 예술은 시대를 담아 잘 기록하고 반영한 것이라 말한다. 하지만 헨리 다거의 작품들은 시대를 표현하고 기록하는 데서 나아가 내면의 자아가 꿈꾸는 새로운 세상을 창조하는 힘이 있어야 좋은 예술이라고 말하는 것 같다.

개인이 꿈꾸는 새로운 세상. 질문거리가 하나 생겼다.

2부

독특한, 괴이한, 불가해한, 그래서 매력적인

Georgiana Houghton

1814~1884

만날 수 없는 당신에게

조지아나 하우튼

가장 보고 싶은 사람은 이 세상에 없는 사람이다. 눈이 있어도 볼 수 없고, 살아서 다시는 만날 수 없는 사람. 그런 사람이 생기면 그들이 살고 있을 다른 세상이 궁금해진다. 그래서 언제부턴가 '핼러윈'Halloween 이나 '죽은 자들의 날'Día de Muertos 이 좋다. 더 이상 만날 수 없는 사람을 만나는 날이라고 생각하면 감사하다. 세상을 떠난 사람이 일년에 한번 본인을 그리워하는 이를 위해 지상에 내려오는 날. 지상에 있는 사람들은 죽은 사람이 찾아왔을 때 본인과 다른 모습에 놀라지 않게 죽은 자들의 모습으로 분장을 해야 하는 날. 얼마나 이타심 많은 날인가. 죽은 자들의 날을 다룬 애니메이션 「코코」Coco, 2017를 보면, 그리워하는 이가 없는 영혼은 지

상에 내려오고 싶어도 오질 못한다. 즉 기억하는 이가 많은 영혼일수록 죽은 자들의 날 마음 편히 내려올 수 있다.

나이가 들수록 만나지 못하는 누군가를 끝없이 그리워 하는 감정이 자주 생긴다. 치매를 앓다가 세상을 떠난 내 할 아버지이기도 하고, 중풍으로 졸도하며 갑자기 삶을 마친 내 할머니이기도하며, 무더운 여름날 믿기지 않게 갑자기 비행기 사고로 세상을 떠난 내 친구이기도 하다. 그리운 사 람이 늘어난다는 건, 나이가 들어가는 증거 아닐까.

2016년 여름 런던을 여행하던 중에 코톨드 갤러리 Courtauld Gallery에 들렀다. 워낙 유명한 미술관이기도 했지만 매번 기획전이 열리다보니 올해 여름은 누구를 선보일까 하고 들어가보았다. 전시장에는 관람객을 위한 돋보기가 유난히 많이 비치되어 있었다.

전시 주인공은 조지아나 하우튼Georgiana Houghton, 1814~84, 처음 보는 작가였다. 하우튼은 스페인 카나리아제도에서 태어났지만 런던으로 이주해 활동한 화가로 1859년 처음으 로 추상화 형식의 작품을 그렸고 1871년 런던의 뉴 브리티 시 갤러리에서 수채화 155점으로 '수채화의 정령'이라는 제 목의 전시를 연다. 그녀는 이 전시를 위해 자신이 평생 모은

돈을 다 투자했다. 화가가 자기 전시에 돈을 투자했다는 것은 아무도 그를 위해 전시를 열어주지 않았다는 말이다. 하지만 대중의 눈에 그녀의 작품은 지나치게 새로웠고 어색했다. 그 전시회에서 하우튼의 작품은 단 한점만 팔렸을 뿐이다. 그럼에도 불구하고 호평을 한 기사도 있었다. 『데일리 뉴스』The Daily News는 "예술적인 일탈의 가장 놀랍고 교훈적인 사례로 볼 만하다"라고 했고, 『에라』The Era는 "현재 런던에서 열린 가장 놀라운 전시회"라고 평가했다. 20세기 이전에는 길드와 아카데미가 남성 예술가 위주로 조직되다보니 여성을 전문 예술계에서 제외하는 경향이 있었고, 그러다보니 하우튼 역시 알려지지 못했다.

조지아나 하우튼은 당시 심령술을 통해 자연의 법칙과 영적 기운, 초자연의 힘을 그림으로 표현하고자 했다. 만날 수 없는 사람을 만나기 위한 의식의 하나로 미술을 선택한 것이다. 그 결정적인 이유는 그녀 나이 마흔다섯에 세상을 떠난 여동생 질라Zilla를 보고 싶어서였다. 질라 역시 뛰어난 예술가였는데, 동생의 갑작스러운 죽음은 하우튼이 창작활동을 멈추게 할 정도로 충격적인 사건이었다. 조지아나 하우튼의 형제자매 가운데는 세상을 황망하게 떠난 이들이 많아서 그녀는 심령술사를 불러 세상을 떠난 오빠와 여동

Georgiana Houghton 「The Eye of the Lord」, Courtauld Gallery (London), 1864.

생 질라를 만나려고 노력했다. 그 마음은 결국 하우튼의 작품 속에서 살아 움직이는 듯 반복되는 추상적 형태의 그림으로 표현되었다.

조지아나 하우튼은 자신의 예술을 '추상화'라고 부르지 않았다. 그래서인지 그녀는 칸딘스키W. Kandinsky나 몬드리안 P. Mondrian, 아프 클린트H. af Klint보다도 오십년가량 먼저 추상적 표현을 했음에도 추상화가로 알려져 있지 않다. 그녀는 떠난 영혼이 찾아와 자기 대신 그림을 그린다고 말했다. 세상을 떠난 가족의 영혼과 대화하며 그 영혼에 의해 그려지는 '자동 드로잉'automatic drawing이라는 것이다. 영혼들과 소통하는 매개체가 되기로 결심한 하우튼은 계속 작업을 발전시켰다. 매일 해질녘에 어머니와 함께 작은 테이블에 손을

플랑셰트의 모습.

없고 삼십분 정도 앉아 영적인 문제에 대해 조용한 대화를 나누고 의식처럼 드로잉을 진행했다_{어릴 적 귀신을 불러낸다며 손을 맞잡고 하곤 했던 공포의 놀이 '분신사바'를 떠올려보자.} 그녀는 두개의 작은 고리와 연필이 하나 달린 심장 모양의 판 '플랑셰트'_{planchette}를 주로 사용했는데 잠재의식·심령현상 등을 읽어내는 데 쓰인다고 알려진 도구였다. 빅토리아시대인 19세기 말에 유행한 플랑셰트는 강령술의 유행과 함께 유럽에 널리 퍼졌고, 죽은 사람과 대화하는 하나의 수단이었다. 하우튼은 이 장치에 연필을 꽂고 판 위에 손을 올려놓으면 영혼이 대신 글을 쓰거나 그림을 그린다고 생각했다. 그녀는 플랑셰트의 인기가 식은 후에도 이 방식으로 세상을 떠난 소중한 사람과 드로잉을 하며 소통할 수 있다고 굳게 믿었다. 하지만 당시 사람들은 꾸준히 이런 행위를 하고 전시까지 여는 그녀가 괴짜라고 생각했다.

얇은 실 같은 선이 무수히 반복되고 겹쳐지면서 만들어낸 그녀의 작품은 전시장에 놓인 돋보기로 볼 때 더욱 놀라웠다. 무작위로 느껴지는 선 속에도 율동감과 규칙성이 있었다. 하우튼이 만나고 싶어한 동생이 영혼으로 나타나 함께 완성한 작품이라고 생각하니 수많은 선들이 소름 끼치기도, 영험해 보이기도 했다. 누가 봐도 지금의 기준으로는

Georgina Houghton 「Glory be to God」, Courtauld Gallery (London), 1868.

추상화이지만 하우튼에게는 동생 영혼과의 합동작품이고, 언니 조지아나가 물은 질문에 질라가 대답한 결과물이기도 하다. 세상을 떠난 사람과 만나거나 대화하는 방법이 있다면 그녀에겐 그것이 그림이었다. 때로는 만날 수 없는 사람을 만나는 길이 예술 아닐는지.

이 그림들을 그리면서 죽은 동생을 향해 수북이 쌓인 그리움들은 해소되었을까? 모두가 떠난 사람이니 잊으라고 해도 잊지 못할 때, 세상이 정한 장례의 기간과 의식에 밀려 소중한 사람을 떠밀리듯 보내야만 할 때 나는 그녀의 그림

The Eye of The Lord

I, Tiziano Vecellio, have been permitted through the hand of Georgiana, to represent, as I have been able, The Ever Watchful Eye of The Lord. He Who created all, never slumbers nor sleeps, but is ever overlooking His creatures; most unceasing is His Loving Kindness, and His Tender Vigilance beams forth untiringly upon His servants; may they ever bear in mind that their actions are in His Sight, and that however secret they may be from their fellow men, they cannot be concealed from His View. I have endeavoured to render this idea by placing Eyes in every position and in every part of the drawing, thus showing the All pervading Eye of God. The Eye of The Lord looks down in Mercy upon His repentant people, and His watchfulness protects them from harm. I have tried to express this by the red lines waving above, beneath, and surrounding many of the Eyes, thus proving that His Love equals His Vigilance.

The Trinity is represented throughout by my having always drawn three Eyes conjointly, but that will not be perceptible to those who have not seen the drawing in progress. The Three Persons are also signified by the three colours of which each Eye is composed.

The white lines which issue from the corner of the principal Eye, signify The Purity of The Lord. He Who is of purer eyes than to behold iniquity, meaning that He will either cleanse and purify all, so that all may become worthy to be looked upon by His loving Eye. The same meaning is expressed by the other white lines with additional significations.

Truth of The Lord; and oh! may all His servants remember that Truth of The Lord is one of The Highest Attributes of The Almighty, and one which all must strive their utmost to imitate. Our Saviour says — I am The Truth — thus comprising all Holiness in that one Virtue itself.

I feel totally incapable to explain the full meaning of the drawing that I have been enabled, and directed to execute, although each ... to give explanation to any mind which to ... will only adopt the explanation ...

들을 떠올린다.

　강연을 하다보면 의외로 많은 이들이
"어떤 사람이 예술가가 될 수 있나요?"라고 질문한다.
이 질문에 이런저런 답을 내리고 싶어도 조심스러울 즈음
조지아나 하우튼의 작품이 자주 떠올랐다. 예술가의 조건
은 다양하다. 하지만 이제 한가지만은 말할 수 있다.
　그리워하는 존재가 많을수록 좋은 예술가가 될 수 있다
는 것.

HENDRICK AVERCAMP

1585~1634

얼어붙은 목소리로 그린 이야기

헨드릭 아베르캄프

 사람에게 받은 상처는 사람으로 치료해야 한다는 말을 종종 듣는다. 그 말이 유난히 싫어질 때가 있다. 타인의 말에 마음이 찢겨 그물처럼 된 것 같은 날 특히 그렇다. 지구 생명체 중 언어를 가장 다채롭게 구사하는 것이 사람이기에, 언어로 주고받는 상처의 크기도 사람이 가장 클 것이다.

 말에서 상처를 받을 때면 말이 사라지는 상상을 한다. 모든 말이 사라진다면 나는 무엇으로 감정과 의사를 나눌 수 있을까. 그러다 문득 떠오른 사람이 있다. 지금부터 쓰는 이야기는, 목소리가 없는 이에게서 들은 가장 아름다운 목소리에 관한 이야기다.

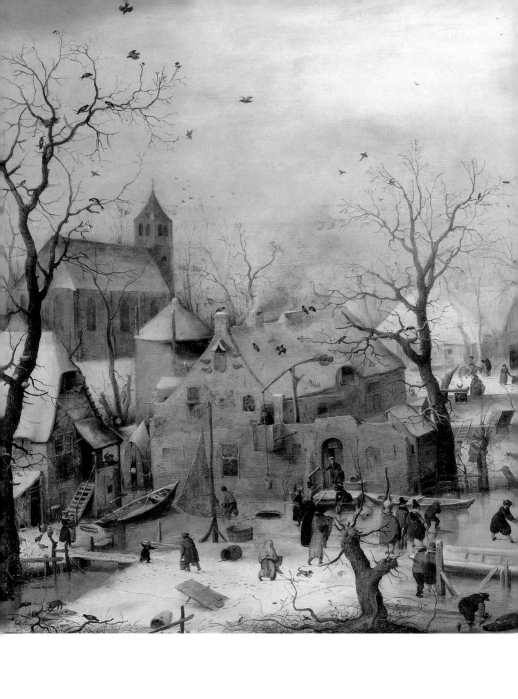

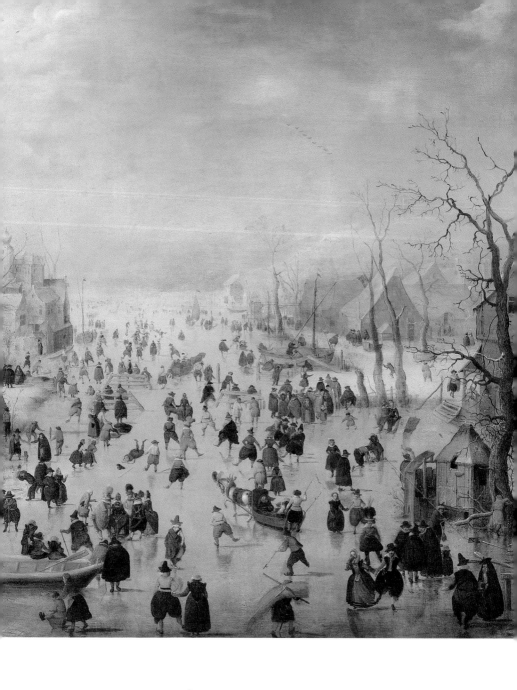

Hendrick Avercamp 「Winter Landscape with Ice Skaters」, Rijksmuseum Amsterdam, 1608.

16세기 네덜란드 암스테르담에서 태어난 화가 헨드릭 아베르캄프Hendrick Avercamp, 1585~1634. 언어 장애를 지닌 어머니 아래에서 태어난 그는 말을 하지도 듣지도 못한 채 평생을 살았다. 그가 태어난 시기의 유럽은 지금보다 평균 기온이 훨씬 낮았던 이른바 '소빙하기'에 속한다. 추웠던 나날처럼 그의 목소리와 청각은 얼어붙은 고요 속에 있었다. 그는 오직 두 눈으로 세상의 깊은 광경들을 바라보았다.

아베르캄프는 주로 네덜란드의 겨울 풍경을 그렸다. 태어난 곳은 암스테르담이지만 지낸 곳은 중북부에 위치한 캄펜이었다. 겨울이 되면 그는 캄펜의 얼어붙은 강과 호수, 그리고 그 계절을 지나는 사람들을 빼곡하게 그림에 담아냈다. 사람들은 그런 그를 '캄펜의 말없는 자'라고 불렀다.

배를 타거나 다리를 통해 건너야만 하는 강이지만 겨울에는 달랐다. 겨울이 오면 그곳의 강물은 튼튼하고 하얀 얼음길이 되었다. 사람들은 빙판 위에서 썰매와 스케이트를 타고, 골프의 기원이 된 '콜프'kolf를 즐기기도 했다. 나아가 짐을 옮기기에도 스케이트는 유용한 교통수단이었다. 빙판이라는 것은 사람을 움츠러들게 하고 주저하게 하는 장애물이기도 하지만 사람을 더 빨리 나아가게 하는 지름길도 된다. 이 운하의 얼음길이 새롭고 어색하기도 했지만 사

람들은 이내 익숙해져 놀이도 했고, 이를 활용해 일도 했다. 위기와 기회는 같은 공간과 시간 속에 머문다. 아베르캄프에게 언어장애는 세상과 단절되는 위기였지만 동시에 그림으로 세상과 소통하는 지름길이 되기도 했다.

초등학생과 중학생 시기를 경기도 일산에서 보낸 나는 롯데월드의 아이스링크장보다 논두렁 스케이트장이 더 익숙하다. 겨울이 되면 고양시 여기저기에 논두렁 밭두렁 스케이트장이 문을 열었다. 입장료는 일이천원이었고, 열심히 스케이트를 타다가 육개장 사발면을 사먹을 돈 오백원만 있으면 하루를 땀 흘리며 놀 수 있었다. 겨울이 되면 늘 친구나 동생과 논두렁 스케이트장에 간 기억이 생생하다. 처음 스케이트를 타면 도대체 어떻게 중심을 잡아야할지 엉덩이가 바닥에 끝없이 뽀뽀를 하도록 넘어진다. 그러다가 익숙해지면 그 얇고 날카로운 칼 하나로 세상 위에 선다. 키도 커지고 시선도 넓어진다. 그 짜릿한 경험을 잊지 못해 우리는 매년 스케이트를 탔다.

아베르캄프의 그림을 보고 있으면 그 시절이 자연스럽게 떠오른다. 그림에 그려진 백명이 넘는 스케이트 타는 사람들. 계층도 성별도 나이도 모두 다르지만 얼음 위에서는

「Winter Landscape with Ice Skaters」(1608)의 세부.

모두 어린 아이처럼 천진해 보인다. 빙판 위에서 넘어진 사람, 두 손을 꼭 잡고 데이트하는 사람, 건물에 기댄 사람, 물건을 나르는 사람, 저마다 위기의 빙판 위에서 오늘을 살아간다. 일상을 들여다보면 끊임없이 사랑스러운 소란함으로 가득 차 있다.

아베르캄프는 모든 그림 화면을 반으로 접었다. 반으로 접힌 지평선은 땅과 하늘을 공평하게 나눈다. 그의 그림이 유독 넓고 깊어 보이는 이유가 바로 여기에 있다. 마음이 소란할 때 그 그림을 보고 있으면, 넓고 깊은 공간에 아름다운

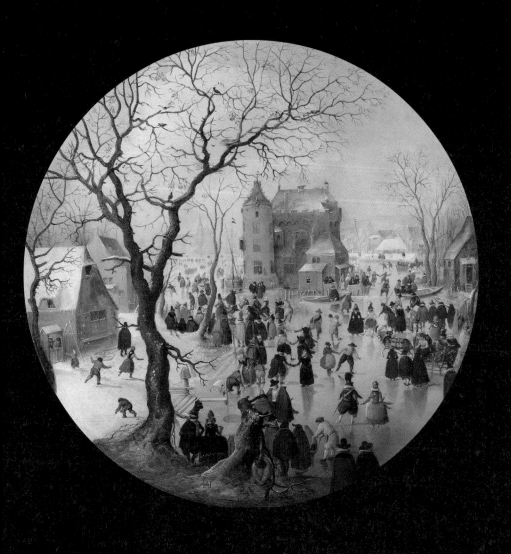

Hendrick Avercamp 「A Winter Scene with Skaters near a Castle」, National Gallery (London), 1608~1609.

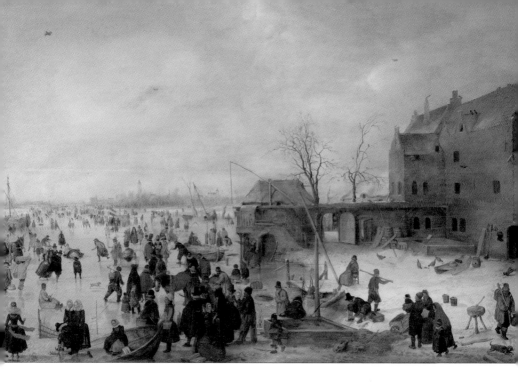

Hendrick Avercamp 「A Scene on the Ice near a Town」, The National Gallery (London), 1585.

목소리가 울려 퍼지는 듯한 느낌을 받는다. 아마 한번도 소리내보지 못했을 그의 목소리가.

세상에는 말하지 않아도 알 수 있는 것들이 많다. 오래 묵은 침묵이 낳은 수다스러운 겨울 이야기처럼. 그의 그림을 닮은 사람이고 싶다. 세세하게 이야기하지 않아도 내 안의 진실 같은 것들을 타인에게 자연스럽게 전할 수 있는, 그런 사람.

RICHARD DADD

1817~1886

이 글을 쓰기까지 나는 오래 앓았다

리처드 대드

여기 프레디 머큐리Freddie Mercury가 사랑한 그림이 있다.

화면을 가르는 긴 풀 사이로 수많은 사람들이 보인다. 숲에는 여기저기 수많은 밤들이 떨어져 있다. 소인국의 세계에라도 온 것일까? 도끼로 무엇인가를 내려찍으려는 사람. 그 광경을 지켜보는 것이 두렵기라도 한 듯 쭈그려 앉은 할아버지. 아무 상관없는 듯 치장하고 서 있는 여인들.

많은 사람이 사랑했던 밴드 '퀸'의 보컬 프레디 머큐리는 리처드 대드Richard Dadd, 1817~86의 이 작품을 좋아해 그의 그림이 소장된 테이트 브리튼에 자주 갔다. 그리고 이 그림

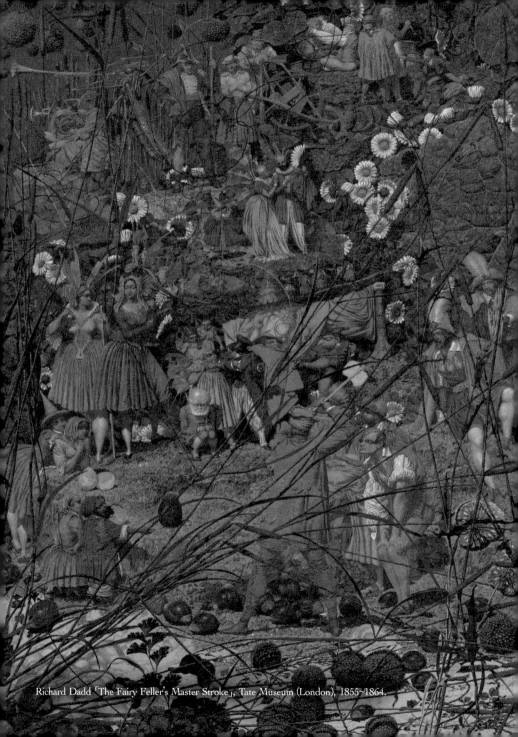

Richard Dadd 「The Fairy Feller's Master Stroke」, Tate Museum (London), 1855~1864.

에 영감을 받아 동명의 노래를 2집 음반에 수록한다. 오랜
만에 노래를 틀었다.

> 아, 아, 요정들이 보름달 아래 둥글게 모였네
> 한밤중에 나무꾼의 노래를 들으러 왔네
> 그가 도끼를 들고 맹세하니
> 그는 올라가면서 보여주려 하네
> 그 훌륭한 솜씨를

멀리서 보면 조용할 것 같은 밤밭도 밤이 되면 이런 모
습일지도 모르겠다. 시대도 장소도 미스터리한 이 그림의
제목은 '요정 나무꾼의 절묘한 솜씨'다. 1855년부터 11년에
걸쳐 그렸으니 크기가 클 것 같지만 실제로는 상반신만큼
도 되지 않는다. 대드는 이 그림을 그리는 데 왜 그렇게 오
래 걸렸을까?

영국 채텀에서 나고 자란 그는 어릴 때부터 그림에 재주
가 있었고, 스무살에는 영국의 명망 높은 왕립미술원에 입
학했다. 1842년 이십대 중반의 리처드 대드는 명문가인 토
머스 필립스Thomas Philips에게 초청을 받는다. 필립스는 리처
드 대드에게 유럽 및 중동 지역까지 장기 여행을 함께하며

「The Fairy Feller's Master Stroke」(1855~1864)의 세부.

그 여행의 기록을 그림으로 그려달라는 부탁을 하고, 대드
는 좋은 기회로 여겨 수락한다.

하지만 이 여행은 불행의 시작이었다. 리처드 대드는 여
행 중 정신질환을 앓게 된다. 벨기에, 독일부터 시작된 여정
은 그리스, 터키, 이집트를 돌아야 하는 빡빡하고 고된 과정
이었다. 지역의 특성상 말을 타고 그림을 그려야 한다거나,

빛이 없는 곳에서 작업을 해야 했다. 심리적으로도 매우 힘들었고 그는 자기가 이집트의 신 오시리스의 통제를 받는 존재라고 생각하는 등 망상에 빠진다. 또한 그는 토머스 필립스와 종교나 정치적인 내용으로도 자주 다툰다. 로마를 지날 때에는 교황도 악마의 사주를 받았다는 생각에 교황을 죽이려는 계획을 세운다. 스스로 제어가 되지 않았던 그는 친구에게 편지를 쓴다.

"나는 너무나 많은 변화에 내 정신이 제대로 판단하고 있는지에 대한 의심에 지쳐 자리에 눕곤 한다."

그는 여행에서 돌아온 이듬해인 1843년 8월 말, 함께 런던 외곽의 공원에서 산책하던 아버지를 살해한다. 아버지의 몸에 악마가 들어와 사람 행세를 한다고 여겼기 때문이다.

왕립미술원 출신인 촉망받던 화가는 광기를 이기지 못하고 친부살인죄로 평생 정신병원에 감금되었다. 그는 최소한의 인권을 보호해주고 활동의 자유도 주어진 베들렘 왕립병원에 수용되었는데 그 덕분에 계속 그림을 그릴 수 있었다. 그의 환상적이고 정밀한 묘사는 여전히 우리의 눈길을 사로잡는다. 그러나 나는 여전히 리처드 대드의 그림을 그의 죄와 떼어놓고 볼 수 없다. 뛰어난 실력을 지녔지만

Richard Dadd「Artist's Halt in the Desert by Moonlight」, Tate Museum (London), 1845.

Richard Dadd 「Self Portrait」, Tate Museum (London), 1841.

나에게 상처를 준 수많은 얼굴들이 스쳐 지나가기도 했다. 그래서일까, 나는 이 글을 쓰기까지 꽤 오래 앓았다.

　인생은 짧고 예술은 길다는 히포크라테스의 말이 생각난다. 그가 말한 예술의 뜻은 '뛰어난 기술' 즉 '의술'이었다. 의술은 사람의 몸을 치료하고, 예술은 사람의 마음을 치료한다. 의술로 리처드 대드의 마음이 건강하게 치료됐을는지는 모르겠다. 하지만 광기가 남긴 그의 예술은 여전히 우리 곁에 남아 있다. 살인자 리처드 대드는 떠났지만, 예술가 리처드 대드는 남았다. 우리는 살인자의 그림을 보고 늘 아름답다 평가할 수 있는가?

　나에게 있어 그는 여전히 '판단 유보의 화가'다.

Ferdinand Cheval

1836~1924

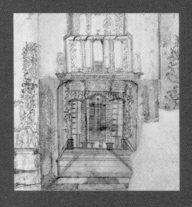

우체부가 지은 꿈의 은신처

페르디낭 슈발

"어떻게 작가가 되었나요?"라는 질문을 받은 적이 있다.
곰곰이 생각하다 이렇게 답했다.

"운이 좋아서요."

운이 좋아서 책을 여러권 출간했다. 내 책 대부분은 '미
술에세이'라는 이름이 붙었고 '비문학'으로 분류되었다. 그
리고 나는 '작가'로 불리게 되었다. 작가라는 이름으로 살면
서 자존감이 낮아지는 때는, 역설적으로 책이 나오는 순간
이었다. 처음에는 그저 내 책이 세상에 나온다는 게 신기했
지만 시간이 지날수록 출판계에 시나 소설 같은 순수문학

을 더 인정해주는 분위기가 있다는 걸 알게 되었고, 문학을 쓰지 않으면서 작가가 된 나는 왠지 조금 비뚤어진 명찰을 달고 있는 기분이 되었다. 나는 대단한 문학소녀는 아니었다. 관심 있는 시 몇편을 외울 수는 있지만 시집을 끼고 사는 사람은 아니었으니까. 문학보다 드라마를 좋아했고, 다큐멘터리를 좋아하고, 그리고 미술작품을 가장 좋아한다. 나는 여전히 누구에게나 인정받는 작가가 되기보다는 죽을 때까지 시각 예술가를 열정적으로 탐구하는 '할머니'가 되고 싶다. 무언가를 글로 옮기는 것은 그다음이다. 그렇게 늙어가는 것, 그게 내 꿈이다.

크게 어려울 것 같지는 않다. 단 한가지 조건은, 오래 사는 것이다. 그래서 얼마 전부터 하루 삼십분씩 꾸준히 운동을 시작했다. 물론 못하는 날도 더러 있었다. 산책도 최대한 빼놓지 않고 하려고 한다. 이렇듯 예술은 나를 여러모로 더 잘 살게 하고자 견인한다.

산책을 하다보면 막혔던 아이디어가 신통하게 풀리기도 하고, 생각지도 못한 아이디어가 떠오르기도 한다. 예술가들도 산책을 하며 아이디어를 얻었다. 오스트리아의 화가 클림트G. Klimt도, '생각하는 사람'으로 알려진 조각가 로댕F. Rodin도 산책을 통해 관조하는 힘을 길렀다. 그리고 이

번에 소개할 페르디낭 슈발Ferdinand Cheval, 1836~1924도 산책을 통해 자신의 예술적 삶을 다시 건설했다.

　사실 그는 꽤 여러가지 꿈을 가졌었다. 꿈이 늘 한가지 형태였던 사람의 눈에 그는 무지개같이 찬란해 보일 것이다. 첫 꿈은 제빵사였으며 두번째는 농부였다. 첫번째 꿈은 큰아들의 사망으로 인해 멀어졌고, 두번째 꿈은 가난 때문에 포기했다. 그는 제빵사도 농부도 아닌 우체부가 되었다. 현실적인 직업을 선택한 것인데, 그는 오트리브라는 마을에서 꼬박 33년을 일했다. 내성적인 그는 주변 사람들과 잘 어울리지 못했지만 우체부를 하기에는 큰 문제가 없었다. 당시에는 오토바이나 자동차가 없었기 때문에 슈발은 걸어서 편지를 전달해야 했고 하루 평균 삼십 킬로미터를 걸었다. 그가 이 고된 육체적 노동을 이겨낼 수 있었던 것은 업무를 산책으로 여기고 그 시간에 공상을 즐겼기 때문이다.
　슈발이 상상보다 공상을 했다는 점이 끌렸다. 공상空想은 현실적이지 못한 것을 막연히 그려보는 것이고, 상상想像은 경험하지 않은 것을 마음속으로 그려본다는 의미다. 상상보다 공상이 좀더 실현될 가망성이 없고 허무맹랑하다. 슈발은 이룰 수 없을 것 같은 이야기, 이룰 수 없는 꿈과 이

상을 가진 사람이었다. 나는 스스로를 꿈이 많은 사람이라고 생각했지만 내 꿈은 형태가 명확했고 현실적으로도 가능한 것이 많았다. 슈발의 꿈은 내가 지녀온 꿈보다 훨씬 품이 컸다. 그의 꿈 앞에서 내 꿈은 목표나 체크리스트같이 보였는데, 그럴수록 나는 슈발에 매료되었다. 슈발이 꿈꾼 것은 자신만의 '궁전'이었다.

슈발이 살던 당시 프랑스 사람들은 새로운 나라나 식민지로 여행을 즐겨했고 그 결과 많은 엽서나 책들이 프랑스 전역에 퍼졌다. 슈발은 그 이국적인 풍경에 매료되었다. 떠날 수 없을 때 마음 속으로 여행지를 갈망하거나 자신만의 유토피아를 떠올리는 것은 흔한 일이다. 슈발도 그랬다. 매일 우편물을 배달하기 바빴던 그는 이국땅으로 여행을 떠날 수는 없었고 산책을 하며 공상 속에서 자신만의 '꿈의 궁전'Le Palais Idea을 건설한다. 그 궁전에는 탑도 있고 옥상도 있었으며 정원과 온갖 종류의 새들도 있었다. 바쁘고 팍팍한 생활 속에서 대부분의 사람은 현실 너머를 상상하지 못하지만, 슈발은 자기가 꿈꾸는 이미지를 하나하나 구체화해 간 것이다.

이 작품은 슈발이 상상한 꿈의 궁전을 드로잉으로 옮겨

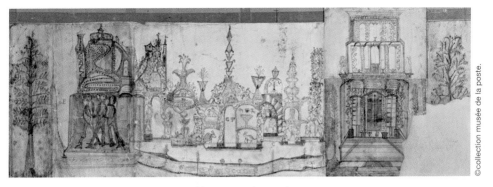

Ferdinand Cheval 「Palais Ideal」(drawing), 1882.

놓은 것이다. 훗날 돌로 만든 완성된 건축물과 비교해 감상하면 흥미로운데, 동화적이면서도 구석구석 위트 있는 묘사가 돋보인다.

어느 날 그는 배달 중 신기하게 생긴 돌부리에 걸어져 넘어졌고, 그 돌을 보며 생각한다. '자연의 재료를 선물이라 여기고 이 재료로 궁전을 짓자.'

오트리브 인근은 먼 옛날 바다였기 때문에 화석이나 특이하게 생긴 돌이 많았다. 그는 일을 마친 후 두번째 직장을 구한 사람처럼 매일 밤 근처에서 진기한 돌을 구해 집 마당에 모았다. 시간이 흐르자 슈발의 집 마당은 돌들로 가득 찼고, 마을 사람들은 이런 슈발을 비난했다. 슈발은 아랑곳없이 밤 시간을 활용해 돌로 된 궁전을 짓는 작업에 몰두했다.

어느덧 예순이 된 슈발은 우체부 일을 그만두었고, 모아

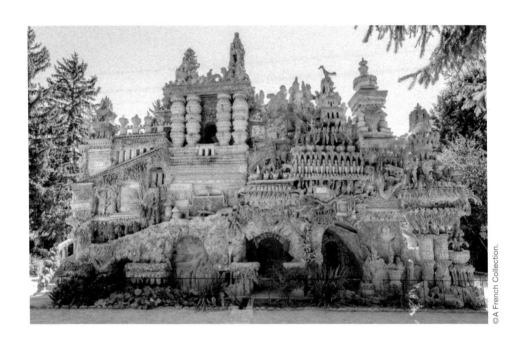

Ferdinand Cheval 「Palais Ideal du Facteur」.

둔 돈의 대부분을 '궁전'을 짓기 위한 석회와 시멘트를 사는 비용으로 사용했다. 그후로 16년이나 슈발은 건축에 매달렸고, 1912년 드디어 꿈꾸던 돌로 만든 궁전이 완성된다. 길이 26미터, 폭 12~14미터, 높이 10미터의 커다란 육면체는 수많은 돌로 조각되어 있었는데, 하나의 작은 마을과도 같은 이 궁전이 혼자만의 힘으로 건설되었다고는 믿기 힘든 규모였다. 그가 자신의 꿈에 매달린 지 꼬박 33년째 됐을 때의 일이다.

여기서 끝이 아니다. 그는 1킬로미터 떨어진 곳에 다시 8년에 걸쳐 자신의 무덤을 만든다. 이 무덤은 처음 만든 궁전보다는 작은 크기로 1922년 그의 나이 88세 때 완성되었다. 그리고 그는 88세의 나이에 세상을 떠났고 지금, 그곳에 부인과 딸과 함께 잠들어 있다.

슈발이 만든 꿈의 궁전은 아름다우면서도 기괴하다. 건물 전체가 하나의 삶이자 살아 있는 생명체 같아서 보는 사람을 경이로움으로 제압한다. 꿈의 궁전은 현실적인 목표가 아니라 성장하고 진화하는 꿈 그 자체였다. 우체부 일을 하면서 매일 간직한 꿈이 스스로 자라게 한 것이다. 교육을 하며 꿈이 무엇이냐고 물으면, 아직도 그런 걸 묻느냐며 촌

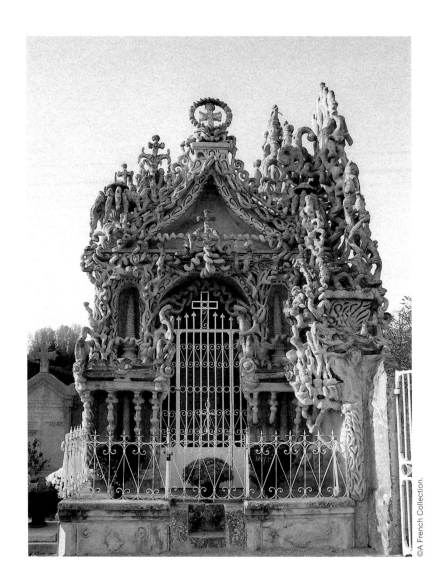

Ferdinand Cheval 「Le Tombeau du silence et du repos sans fin」.

스럽다는 대답이 돌아오기도 한다. 인생 전체를 그려보는 것은 막연하고 그래서 소모적이라는 것이다. 어쩌면 나는 촌스러운 사람이다. 꿈을 지닌 사람들이 모였을 때 변화가 시작된다고 믿는다. 그래서 나는 여전히 꿈타령을 한다.

팬데믹이 끝나 멀리 여행을 떠날 수 있다면 남편과 가장 먼저 가보고 싶은 곳이 바로 오트리브다. 신화에 대해 평생을 탐구한 조지프 캠벨Joseph Campbell은 모든 사람에게는 '축복의 은신처'가 필요하다고 말한 바 있다.[*] 오로지 나만을 위한 축복의 공간, 내가 누구이며 어떤 사람인지 스스로에게 인정받을 수 있는 내밀한 공간이 슈발에게는 이 꿈의 궁전 아니었을까? 그는 평생을 바쳐 겹겹이 쌓아 올린 자신만의 은신처 안에서, 돌을 열정적으로 탐구하며 내가 꿈꾸는 '할아버지'의 모습으로 영생을 누리고 있을 것이다.

내가 슈발의 삶에서 가장 탐내고 싶은 것은 단 한가지다. 이룰 수 없는 꿈을 꾸는 것.

[*] 『신화의 힘』, 21세기북스 2020 참조.

Paula Modersohn-Becker

1876~1907

파울라를 위한 레퀴엠

파울라 모더존베커

최근 십년간 현대미술계가 집중하는 세가지 키워드는 다음과 같다.

여성, 다문화, 아웃사이더 아트.

여태껏 주목받아온 작가는 대부분 남성이었고 서양 강대국 중심이었으며 제도권 내 화가들이었다. 반 고흐, 파블로 피카소, 잭슨 폴록, 마크 로스코, 클로드 모네, 에드가 드가, 오귀스트 르누아르, 앤디 워홀…… 익히 알려진 미술가들은 대개 서양의 백인이다. 그러한 흐름이 바뀌고 있다. 2017년 낙서화가 장미셸 바스키아Jean-Michel Basquiat의 작품이

경매에서 1천억원이 넘는 최고가를 기록했고, 2018년 가을 런던 소더비 옥션에서 몸집이 아주 거대한 여성의 누드를 그린 제니 사빌Jenny Saville의 작품이 150억원이 넘는 가격에 낙찰된 것은 결코 우연이 아니다. 미술사에서 숨겨져왔거나 삭제되었거나 간과될 뻔한 작가들이 수면 위로 올라온 것이다. 모든 역사는 본디 숨기려고 하면 더 살아나며, 죽이려 하면 부활하는 힘을 지녔다. 미술사에서 잊힌 여성 아티스트의 이야기, 숨겨진 작가들의 이야기가 급부상하는 것은 어찌 보면 당연한 일이다.

1900년 1월 1일 새벽, 화가로서 더 나은 시작을 위해 독일에 남편과 아이를 두고 파리로 떠난 여인이 있다. 이름은 파울라 모더존베커Paula Modersohn-Becker, 1876~1907. 당시 여성 혼자 유학을 떠나는 것은 흔치않은 일이었다. 하지만 파울라는 1906년까지 네차례나 공부를 위해 예술의 도시 파리를 방문했다. 그녀는 그 누구보다 훌륭한 예술가로서 자신이 존재하길 바랐다. 그녀가 처음 정식으로 미술계에 입성한 것은 스무살 때다. 1896년 베를린 여성미술가협회가 운영하는 미술학교에 들어갔고 1898년 예술인 마을인 브레멘 근교 보르프스베데에 정착했다.

이곳에서 그녀는 훗날 남편이 될 오토 모더존Otto Modersohn

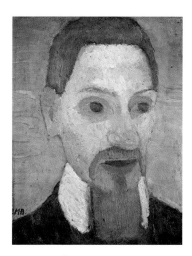

Paula Modersohn-Becker 「Portrait of Rainer Maria Rilke」, Louisiana
Museum of Modern Art, 1906.

과 시인 라이너 마리아 릴케Rainer Maria Rilke를 만났다. 하지만
그녀는 그들과 긴 시간 함께 활동하지 못했다. 1907년 자신
의 딸 마틸데를 낳고 안타깝게도 보름 만에 사망한 것이다.
색전증과 혈관협착증상이 원인이었다. 어쩌면 그녀는 자신
의 이른 죽음을 예감했고, 그래서 더 치열하게 살았는지도
모른다. 친구였던 릴케는 그녀가 세상을 떠난 다음 해 그녀
를 위한 레퀴엠을 쓴다.

네가 훨씬 더 멀리 있다고 생각했지. 나는 모르겠다.

다른 사람도 아닌 네가, 다른 어떤 여성보다도 나를 많이 변화시킨 네가 방황하고 오다니.

네가 죽었을 때 우리는 놀랐다.

아니, 너의 강한 죽음이 그때까지의 것들을 그때 이후의 것들과 갈라놓았을 때.

이는 우리에게 중요한 일이었고, 이를 이해하는 건 이제 우리 모두의 과제가 되겠지.[*]

십여년 정도만 화가로 활동했지만 그녀가 세상에 남긴 작품 수는 드로잉 천여점, 유화 750여점으로 다른 이들이 평생에 걸쳐 창작한 수에 필적한다. 오랜 시간 여성 누드화는 비너스와 같이 신성하게 그려지거나, 남자 화가들의 인체탐구 대상의 영역이었다. 심지어 독일에서는 1900년까지 여성이 누드를 그리는 것은 미풍양속을 저해한다는 이유로 비난받았다.

하지만 이 작품은 다르다. 역사상 최초의 여성 화가가 그린 누드 자화상이다. 심지어 그녀는 임신한 자신의 모습

[*] 라이너 슈탐 『짧지만 화려한 축제』, 안미란 옮김, 솔 2011, 279~80면.

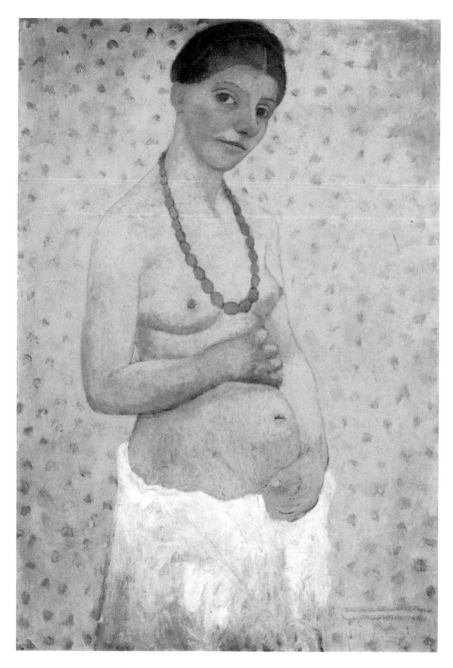

Paula Modersohn-Becker 「Selbstbildnis am 6 Hochzeitstag」, Paula Modersohn-Becker Museum, 1906.

을 상상해서 그렸다. 그것도 실물 크기로 말이다. 파울라는 이 그림을 파리에서 그렸다. 과거 독일에서 지낼 때는 모델을 구할 수 있었으나 홀로 떠나온 파리에서는 모델을 구할 여건이 안 되었기 때문이다. 그녀는 스스로 사진을 찍은 후 이 자화상을 완성했다.*

서른살쯤 이 자화상을 처음 봤다. 그림 속 그녀는 나와 같은 나이였다. 당시 나는 그녀처럼 어딘가로 유학을 떠나고 싶다는 생각도 야망도 없었다. 나는 그저 나에게 매일 밀어닥치는 일을 하루하루 해나가는 것만으로 삶이 버거웠다. 그때는 이 작품이 이해가 되지 않았다. 왜 임신도 하지 않았는데 굳이 자신을 임신한 여자로 그렸을까. 그런데 시간이 지나며 차츰 이런 질문을 받게 되었다.

"소영 선생님은 임신 안 하세요?"

일터에서 이런 질문과 숱하게 마주했고, 그때마다 그녀의 자화상이 종종 떠올랐다. 왜 여성들은 삼십대가 넘어가면 결혼, 출산, 심지어 육아 스타일에 대한 질문까지 받는 걸까? 이런 질문을 가까운 친구들에게 받을 때는 더욱 기분

* 브리짓 퀸 글·리사 콩던 그림 『우리의 이름을 기억하라』, 아트북스 2017, 143~44면 참조.

이 가라앉았다. 먼저 아이를 낳은 친구들은 걱정하듯 이런 농담을 던졌다.

"삼십대 되니까 애 낳고 회복이 안 돼, 너도 빨리 계획해."

내 마음이 건강할 때는 웃어넘길 수 있지만 가끔은 나도 뾰족해졌다. 지금은 여러 방식으로 상황에 맞게 '내가 알아서 할게'라는 뜻을 요령껏 전할 수 있게 되었다. 하지만 지금이니까 이런 대응도 할 수 있는 거였겠지, 모더존베커의 시대였다면 더 쉽지 않았을 것이다. 생각이 거기에 이르자 그녀의 자화상이 조금씩 이해되기 시작했다.

이런 생각을 하는 파울라 모더존베커를 떠올려본다.

'내가 임신한다면?'

파울라의 자화상은 이 질문에 대한 고뇌의 흔적인 듯하다. 그리고 이 작품을 그리는 동안 임신한 자신이 예술가로서 괜찮은지 스스로 물은 듯하다. 아이를 낳는 것도 행복하겠지만 예술가가 되는 것도 중요한 일이었을 터. 그녀의 자화상에는 두 갈래 모두를 충족하지 못할 수도 있다는 미래에 대한 염려가 담긴 듯 보인다.

문법상 틀린 표현이라도 시적인 효과를 위해 허용된다는 '시적허용'이라는 말이 있다. 아직 임신하지 않은 파울라

가 임신한 자신의 모습을 그린 것 역시 그런 예술적 허용으로 느껴진다. 가보지 않은 길을 그림 속에서만큼은 가보고, 당도하지 않은 미래를 생각해보는 것 말이다.

훗날 이 작품은 많은 여성 화가에게 자극을 준다. 그 이후로 여성들의 누드 자화상 창작도 활발해진다. 하지만 이 작품을 남긴 파울라는 자신이 근대 여성 예술운동의 기폭제가 되려는 뜻은 없었을 것이다. 오로지 창작자인 그녀 자신으로 살고 싶었을 뿐.

그녀의 작품들은 왠지 모르게 조각상을 그려놓은 것처럼 단단하다. 심지어 사람이기보다 나무처럼 보이는 작품도 존재한다. 실제 그녀는 파리 루브르 박물관에서 가장 큰 영감을 받는다. 그녀가 통찰했던 지점은 고대의 미술과 자신이 해야 할 미술의 접점이었다. 당시 파울라의 일기에도 그런 고민이 군데군데 담겨 있다.

그녀의 자화상은 어쩐지 고대 이집트의 석상을 닮았다. 마치 저대로 천년 이상 멈춰 있을 듯하다. 파울라가 남긴 마지막 자화상인 이 작품은 미소를 짓고 있지만 어딘지 섬뜩하다. 마치 자신의 미래를 예고하듯이 죽음이 눈앞에 온 사

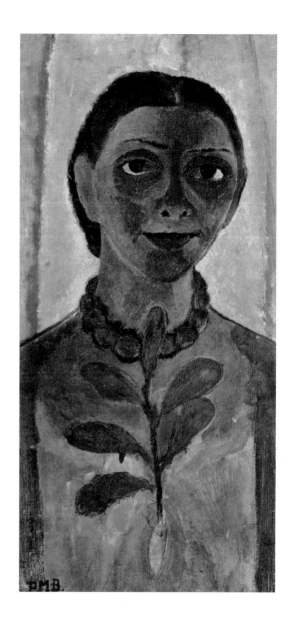

Paula Modersohn-Becker「Selbstbildnis mit Kamelienzweig」, Paula Modersohn-Becker Museum, 1907.

Paula Modersohn-Becker 「Selbstportät」, Paula Modersohn-Becker Museum, 1906.

람의 표정이다.

그녀가 알몸으로 거울 앞에 서 자신을 그린 누드화는 오로지 자신을 찾고자 했던 '자아 찾기'의 또다른 여정이었다. 그녀의 자화상을 볼 때마다 나는 과연 나는 나를 찾는 노력을 어떻게 하고 있는지 생각해보게 된다. 요즘도 때때로 그녀가 남긴 말이 떠오른다.

저는 뭔가가 될 거거든요. 얼마나 커질지 얼마나 작아질지 아직 말할 수 없지만 뭔가 완결된 걸 이룰거예요. 목표를 향한 이런 흔들림없는 돌진은 인생에서 가장 멋진 거예요. 여기 비길 건 아무것도 없어요.

—1906년 1월 파울라 모더존베커가 엄마에게 쓴 편지[*]

※『짧지만 화려한 축제』276면.

파울라를 위한 레퀴엠 121

SÉRAPHINE LOUIS

1896~1942

삶의 슬픔, 찬란하게

세라핀 루이

마르탱 프로보스트Martin Provost가 연출한 영화 「세라핀」 Séraphine, 2008에서 주인공 세라핀은 이런 말을 한다.

"저는요, 슬플 때 시골길을 걸어요. 그리고 나무를 만지 죠. 새와 꽃, 또 벌레에게 말을 해요. 그러면 슬픔이 사라져 요."

"슬플 때" 하고 입 밖으로 살며시 소리를 내어본다. 슬 플 때는 감정 다림질을 한다. 무던한 사람이 되고 싶어 내가 고안한 방법인데, 딱 절반만큼만 슬프기 위해 감정을 다리 듯이 평평하게 펴보는 것이다. 내 마음을 관찰하듯이 밖에 서서 물도 뿌리고 뜨뜻한 열도 가한다. 그러면 마음의 굴곡

이 조금은 사라진다. 수많은 장면 중 왜 여기에 마음이 붙들렸을까.

이 영화는 실제 인물인 세라핀 루이 Séraphine Louis, 1896~1942 에 관한 이야기다. 세라핀 루이는 가난한 집에서 태어나 수도원에서 허드렛일을 하다가 몸이 아파 수도원을 나온 뒤로 이집 저집을 옮겨 다니며 평생을 가정부로 살았다. 낮에는 세상 사람들이 어질러놓은 먼지를 청소했고, 밤이 되면 자신의 마음에 있는 먼지를 청소했다. 그녀에게는 밤 시간이 은밀한 자아실현의 시간이었다. 루이는 그날 받은 일당으로 음식을 사기보다는 물감을 샀다. 어두운 밤마다 촛불에 의지해 그림을 그렸고, 주제는 그녀가 늘 보고 걷고 만지는 자연의 나무, 숲과 꽃이었다.

어느 날 그녀는 한 미술수집가의 집을 청소하다가 그에게 자신의 작품을 보여줄 기회를 갖게 된다. 그는 바로 열정적인 수집가이자 미술평론가인 빌헬름 우데였다. 그는 사십대까지 공무원으로 일하다 뒤늦게 화가가 된 앙리 루소 Henri Rousseau 를 발굴한 사람이었고 고갱 P. Gauguin 의 첫 개인전을 열어준 사람이기도 하다. 또한 피카소 P. Picasso 나 브라크 G. Braque 의 작품을 초창기부터 인정해준 심미안을 지닌 그야말로 편견 없는 수집가였다. 그의 집에서 세라핀 루이가 가정

Séraphine Louis 「Feuilles」, Musée Maillol, 1929.

Séraphine Louis 「Le Bouquet de Feuilles」, Musée Maillol, 1928.

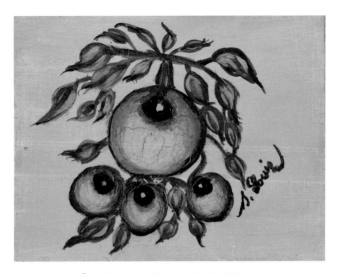

Séraphine Louis 「Les Grenades」, Musée de Senlis, 1915.

부로 일을 한 건 어쩌면 운명이었다. 그녀의 재능을 알아본 우데는 계속 그림을 그리라고 격려하지만 그는 고국 독일로 떠나야만 했다. 훗날 그 둘은 화가와 후원자로 다시 만난다. 육십대 이후로 세라핀 루이는 다시 만난 빌헬름 우데의 후원으로 비교적 나아진 환경에서 그림을 그린다.

세라핀 루이의 그림에는 넘치도록 꽉 차게 꽃들이 피어난다. 붓질 하나하나 섬세하게 묘사한 그녀의 작품을 보면

그녀의 식물들은 마치 우리에게 아우성치는 것 같다. 그 꽃들은 털이 잔뜩 난 미지의 생명체처럼 보인다. 창조를 사랑하는 사람은 낡은 표현을 버린다. 천사가 시키는 대로 영감을 받아 그림을 그린다고 말했던 그녀. 그녀의 그림을 볼 때마다 마음이 묵직해지는 이유는 물질적 빈곤과 무관심 속에서도 끊임없이 '그린다'라는 행위에서 삶의 찬란함을 느꼈던 진실한 마음이 전해지기 때문이다.

세상과 사회가 이상하다고 여겨질 때 아무것도 하지 못하는 내가 무기력해 보이고 무책임해 보였던 시기가 있다. 때로는 깊은 슬픔을 혼자 자유롭게 표현하는 것이 지금 내가 살아가는 사회를 이해하는 유일한 방법이다. 여전히 많이 예술가들이 불멸의 밤을 견디며 슬픔을 예술에 표현하고 있다.

3부

새로운 '눈'과 '손'이
이끄는 길

ANNA ANCHER

1859~1935

세상에서 가장 아름다운 장례식

아나 앙케르

"소영아, 우리 엄마가 돌아가셨어."

간결하지만 너무 충격적인 말이었다. 15년을 알고 지낸 친한 언니네 어머님이 얼마 전 암 투병 중 세상을 떠나셨다. 나이가 들면서 가장 힘든 일 중 하나는 월례 행사처럼 장례식에 가게 된다는 것이다. 이제 나는 친구들의 결혼식보다 친구 부모님의 장례식이 좀더 잦아지는 나이가 되었다. 언젠가 떠나갈 것임을 알았더라도, 떠날 때마다 우리는 아이처럼 부둥켜안고 울었다. '어머니' 또는 '아버지'라는 단어가 아닌 '엄마'나 '아빠'라고 울부짖으면서.

『칼 라르손, 오늘도 행복을 그리는 이유』를 쓰기 위해 삼년 정도 북유럽을 오갔다. 여덟번에 걸쳐 보름 정도씩 보

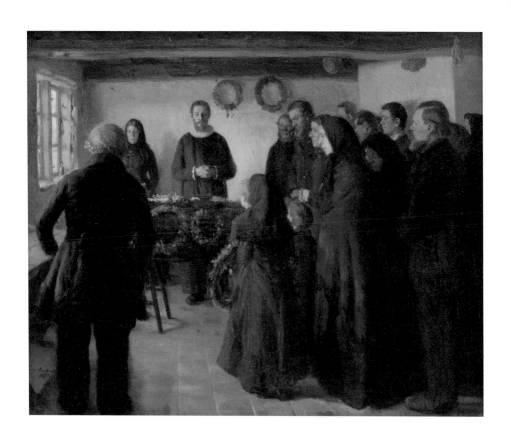

Anna Ancher ⌈A Funeral⌋, National Gallery of Denmark (Copenhagen), 1891.

냈는데, 돌이켜보면 나의 유럽 여행 중 가장 살뜰한 시간이었다. 북유럽 국공립 미술관들은 프랑스나 영국처럼 한국에 유명하지 않고, 한국어로 된 소개 책자도 거의 없어서 매번 갈 때마다 새로운 경험을 하곤 했다. 그중 가장 기억에 남은 곳이 덴마크 국립미술관이다. 그곳에는 북유럽의 장례식 그림만 모아놓은 공간이 있었다. 어느 나라건 고유한 장례문화가 있기 마련이지만 한 나라의 국립미술관에 장례식을 그린 그림들이 줄서서 전시되어 있으니 낯설고 흥미로웠다.

그때 본 그림이 바로 아나 앙케르Anna Ancher, 1859~1935의 작품이다.

그림은 검은 옷을 입은 사람으로 가득하다. 그들 중 단 한명도 우리와 시선을 마주치려 하지 않는다. 어른은 물론이거니와 아이들까지 엄숙하다. 오늘은 이 사람들이 소중한 이를 떠나보내는 날이다. 아이의 손에, 그리고 사람들 손에 들린 화환이 향하는 곳은 떠나는 사람이 담긴 관이다. 마치 올림픽 우승자의 머리에 얹어주는 왕관 같기도 하다. 한 평생, 당신 참 잘 살았노라고.

좋은 날도 많은데 장례식까지 그릴 마음이 있었을까 생

각하기도 했다. 하지만 삶의 모든 각도를 기록하고 그리는 것이 화가의 임무 중 하나라는 생각에 이르러 비로소 이 작품이 편안해졌다. 언젠가 떠날 가족과 후회 없이 이별하는 준비란 매일매일 내 마음을 표현하는 일뿐임을, 나는 이 그림을 통해 배웠다.

아나 앙케르는 덴마크 유트란드섬 북쪽 스카겐이라는 곳에서 여인숙과 잡화점을 운영하는 부모님의 첫째 딸로 태어났다. 스카겐은 1870년대 말부터 젊은 예술가들이 즐겨 찾는 만남의 장소였다. 색깔이 다른 두 바다가 만나는 독특한 곳이라 예술가들은 스카겐을 사랑했다. 자연스럽게 앙케르의 여인숙에는 많은 예술가들이 드나들었고 그녀는 그 영향으로 미술에 관심을 가졌다. 앙케르는 1870년대 이곳을 방문한 화가 크리스티안 크로그Christian Krohg, 카를 마센 Karl Madsen, 비고 요한센Viggo Johansen 등에게 첫 미술 교육을 받았고, 1875년에는 코펜하겐에서 빌헬름 퀸Vilhelm Kyhn이 운영하는 사립 미술학교에 다녔다. 당시 여성 교육은 보편적이지 않고 덴마크 왕립 예술원도 여성의 입학을 허락하지 않았기에 앙케르는 금전적으로도 어려움을 겪었지만, 어머니 아네 헤드비 브뢰눔Ane Hedvig Brøndum은 딸의 예술 활동을 지지했다.

그래서일까. 아나 앙케르의 그림에는 '엄마'가 자주 등장한다. 그만큼 엄마와의 관계가 각별하기도 했다. 헤드비 브뢰눔은 남편이 세상을 먼저 떠난 후에도 가족과 함께 여인숙을 꾸려나가며 딸이 화가로 활동할 수 있도록 독려했다. 사회적 편견에 맞서 딸이 가장 잘할 수 있는 것에 집중시켰다. 이런 엄마 덕분에 아나 앙케르는 덴마크를 대표하는 여성화가로 활동할 수 있었다.

앙케르의 그림 속에서 헤드비 브뢰눔은 점차 노쇠해져 간다.

'무엇인가를 적으며 책을 읽는 엄마.'
'눈이 멀어가고 있는데 앞을 잘 보고 싶은 엄마.'
'팔지는 않을 거면서 어깨를 숙이고 매일 뜨개질을 하는 엄마.'

헤드비 브뢰눔은 일흔까지 가족을 위해 열심히 일했다. 그후 집이자 여인숙인 파란 방에서 늘 누군가에게 편지를 쓰고 성경을 읽으며 시간을 보냈다.

여성 화가가 그린 여성은 남성 화가가 그린 것보다 사실

Anna Ancher 「The Artist's
Mother Ane Hedvig
Brøndum in the Blue Room」,
National Gallery of Denmark
(Copenhagen), 1909.

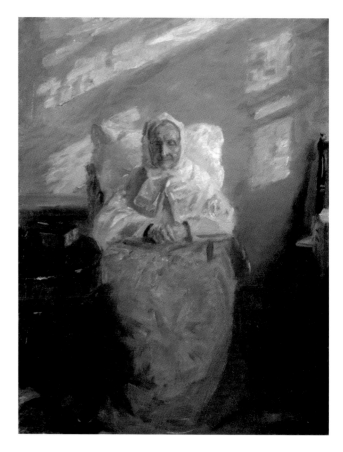

Anna Ancher 「Mrs. Ane
Brøndum in the blue room」,
National Gallery of Denmark
(Copenhagen), 1913.

적인 편이다. 남성 화가의 그림 속 여성들은 대부분 아름답게 꾸며진 모델이거나 관찰 대상이기 쉬운데, 여성 화가의 그림 속 여성들은 삶의 주체인 경우가 대부분이다. 앙케르의 그림에서 엄마는 때로는 생산적인 일을 하고 때로는 사색한다. 앙케르는 그렇게 그림을 통해 언젠가 떠날 자신의 엄마와의 이별을 준비한 듯하다. 그래서인지 엄마를 그려내는 시선 또한 안온하다.

문득 생각해본다. 앙케르가 그린 수많은 엄마의 초상화는 매일 그녀를 만나고, 사랑하고, 대화하고, 결국엔 떠나보내야 했던 딸이 만든 세상에서 가장 아름다운 장례식이 아니었을지. 매일 이별하고 있다는 어느 노래의 가사처럼 그녀의 그림은 우리에게 소중한 사람과 시간을 보내고 그 시간을 기록하며 이별로 향해가는 과정을 보여준다.

우리는 늘 누군가에게 좋은 이야기를 하고 싶어하는 본능이 있다. 가족의 죽음과 아픔, 나의 상실과 부재는 잘 전달하지 않는다. 하지만 달라져야 한다. 괜찮은 척하며 슬픔을 전하는 연습들은 결국 스스로를 고갈시킬 뿐이다.

CHAIM SOUTINE

1893[1894]~1943

나쁜 그림

카임 수틴

'좋은 그림'이란 무엇일까. 이 고민을 하며 살아온 지 십년이 훌쩍 넘는다. 어쩌면 미대에 가기 위해 입시미술학원을 다니던 시기부터 막연히 좋은 그림에 대한 환상을 품고 있었던 것 같다. 대학 시절 좋은 그림은 미술사 속 명화들이었다. 미술사에 대한 기본적인 지식이 한참이나 부족했던 시기에는 미술사 책을 보며 이유식을 먹듯이 명화들을 보며 전문 미술사학자들이 선별한 좋은 그림들을 섭취하느라 바빴다.

지금은 생각이 달라졌다. 생활이 변한 것도 큰 이유다. 하루에도 여러종류의 일정을 소화해야 하는 나는 문자나 카카오톡 대화를 바로바로 읽지 못해 밀린 숙제처럼 해결

하곤 한다. 원고 마감과 강의 때문에 누구를 만나기란 정말 힘들지만, 그럼에도 편하게 만날 수 있는 친구들이 있다. 얼마 전 전시를 함께 본 친구에게 문득 이런 말을 했다. "너를 만나는 이 시간이 참 소중해." 그 말을 하고 나니, 좋은 그림이 무엇인지가 투명하게 느껴졌다.

나의 시간을 흠뻑 쓰고 싶은 그림. 사람은 소중한 것에 시간을 바친다. 아무리 바쁘고 정신이 없어도 좋은 그림 앞에서는 내 시간을 내어준다. 소중한 시간을 오래, 함께 보내고 싶은 그림. 그림이 아름답거나 유쾌해야 할 필요는 없다. 나는 독특한 그림, 처음 보는 그림, 불편한 그림 앞에서 오래 멈춰 있다. 세상에는 미美를 그리는 화가도 많지만, 추醜에서 미를 찾는 화가도 존재한다. 카임 수틴Chaim Soutine, 1893[1894]~1943 역시 그랬다.

1913년, 19세의 카임 수틴은 고국인 리투아니아 민스크현재는 러시아령를 떠나기로 결심한다. 평생 옷 수선을 하며 힘들게 열한 명의 아이를 키운 부모에게 미안했지만, 그는 낙인처럼 새겨진 부모의 가난을 대물림받기 싫었다. 또한 어린 시절부터 여러 유대인 친구와 친척이 학살되는 것을 보면서 자신이 속한 유대인 공동체도 싫어졌다. 방법은 하나였다. 자신이 태어나 자란 곳을 스스로 떠나는 일. 수틴은

Chaim Soutine 「Carcass of Beef」, Albright-Knox Art Gallery (Buffalo) and
The Jewish Museum (New York), 1925.

그래서 무일푼으로 프랑스 파리로 갔다. 파리에 도착한 그
는 프랑스어라고는 한마디도 하지 못했지만 무슨 일이든
했다. 아니, 해냈다. 막노동, 하수구 청소, 도살장 인부……
어떻게 보아도 이방인인 그에게 친절한 파리 사람은 없었
다. 그는 하루하루를 거친 방랑자처럼 지냈다. 눕는 모든 곳
이 침실이었고, 음식이 있는 곳은 어디든 식당이었다. 새로
운 삶을 찾아 파리로 왔지만 삶은 빠르게 바뀌지 않았다.

많은 사람들이 그를 잡부로 대했지만 그는 그 순간에도 화가의 꿈을 버린 적이 없었다. 다른 곳이 아닌 파리로 온 것도 화가가 되고 싶었기 때문이었고, 힘든 매일을 버텨내며 그를 살게 한 것도 같은 이유였다. 수틴은 일이 없는 날이면 루브르 박물관에 가서 거장들의 작품을 구경했다. 그리고 힘겹게 모은 돈으로 마련한 허름한 작업실로 돌아와서는 정물화를 그렸다. 그가 그린 것은 동물의 시체였다. 그는 도살된 소의 고깃덩어리도, 죽은 토끼의 내장도 그렸다. 그의 그림을 볼 때마다 나는 그가 그림에 난폭한 횡포를 부렸다는 생각이 든다. 하얀 캔버스가 막 내린 눈밭이라면 수틴은 그 눈밭을 마구 더럽게 짓밟고 다녔다. 그래서일까? 나는 그가 그린 회화들을 볼 때 스트레스를 받으면 뭐든 마구 짓밟고 싶은 추악한 내면을 들킨 것 같아 머쓱하다.

그가 열정적으로 집착하며 고깃덩어리를 그린 까닭은 어린 시절부터 꾸준히 굶주렸기 때문이라고 미술 칼럼니스트인 잭슨 안Jackson Arn은 말한다. 심지어 1925~26년 수틴은 시체를 더 많이 그리기 위해 늘 도축장에서 나온 썩은 고기들을 지니고 살았다. 고기가 마르면 피를 구해 피를 더 뿌리는 기괴한 행위도 서슴지 않았다. 수틴의 작업실에서 니는 역겨운 악취 때문에 이웃들이 그를 경찰에 신고했다는 이

야기는 널리 알려져 있고, 같은 러시아 출신 동료 마르크 샤
갈Marc Chagall은 수틴의 작업실에서 피가 새어나오는 것을 보
고 수틴이 살해당했다고 기겁한 적도 있다. 수틴은 고깃덩
어리와 피를 보며 자신이 유대인으로서 받았던 학대와 차
별, 그리고 인류 역사의 고통과 박해를 떠올린 듯하다. 어쩌
면 그가 고깃덩어리에 뿌린 피들은 이유도 없이 무자비하
고 허무하게 희생당한 유대인들의 죽음을 상징하는지도 모
른다.

　그렇게 십년간, 모두가 불쾌하다고 생각하는 고깃덩어
리와 동물의 피에서 야만성의 아름다움을 찾던 수틴에게
기적 같은 일이 일어난다. 1923년 미국 미술 수집가인 앨버
트 반스Albert Barnes가 수틴의 작품을 보고 감탄하며 오십여점
을 산 것이다. 수틴은 이로 인해 빈곤했던 환경에서 한단계
벗어날 수 있었고, 1935년 시카고에서 그의 첫번째 전시회
를 연다. 훗날 비평가 클레멘트 그린버그Clement Greenberg는 수
틴의 고기를 그림을 보고 시각 예술보다 삶 자체에 더 가깝
다고 말한 바 있다.* 이는 1950년 뉴욕 현대미술관에서 열
린 수틴의 회고전을 막상 보니 기대한 것에 비해 실망스럽

*　클레멘트 그린버그 『예술과 문화』, 경성대학교출판부 2019.

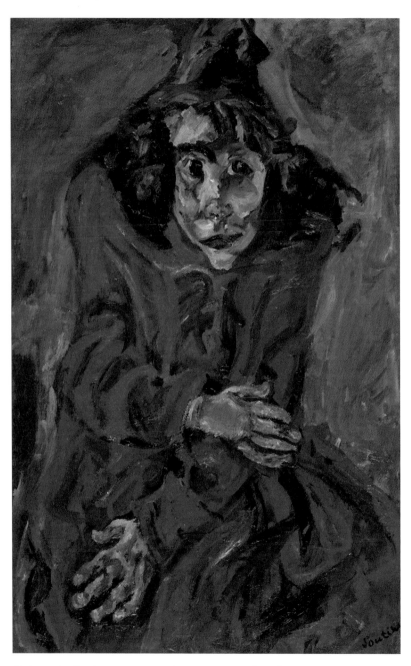

Chaim Soutine 「Mad Woman」, National Western Museum (Tokyo), 1920.

다는 의미였다. 하지만 나는 오히려 수틴의 회화가 캔버스 안의 세계로 도망치는 것이 아니라, 자신이 느낀 공포스럽고 거칠었던 삶 그 자체를 그린 것 같아서 솔직하다고 생각한다. 이십대 초반을 거리의 노동자로, 차별받는 유대인으로, 대접받지 못하는 이방인으로 지내온 수틴이 어떻게 밝고 긍정적인 그림을 그릴 수 있었겠는가. 그래서인지 그린버그는 수틴에게 찾아온 상업적 성공이 외려 어두운 기질이 있던 수틴에게는 견딜 수 없는 상황이었을 것이라고 말했다. 하지만 어쨌건 수틴은 갑자기 나타난 미국 컬렉터 덕분에 정장도 살 수 있었고, 그림 그릴 고기도 더 살 수 있었던 것만큼은 확실하다.

사람을 그릴 때면 수틴은 늘 불안하거나 부족해 보이는 이들을 그렸다. 수틴이 그리는 사람들은 대부분 자기확신이 없고, 고향이나 가족과 떨어져 파리에서 돈을 버는 처지였다. 아니면 버려지거나. 아마도 그는 이런 사람들에게 자신을 투영했을 것이다. 이 작품은 제목 그대로 '미친 여자'다. 그녀는 누구에게 버려진 것일까? 뻣뻣한 어깨와 마치 거북이처럼 구부정한 목. 누군가가 다가올까봐 잔뜩 겁이 난 채 어딘가를 응시하는 그녀의 큰 눈동자가 허전하다. 머

리는 헝클어지고 온몸이 뒤틀려 마치 벌벌 떨고 있는 듯한데 옷마저도 붉으니 다가가기가 어렵다. 그녀는 세상을 무서워하고 세상도 그녀를 늘 피한다.

수틴은 모든 대상을 뒤틀리게 그렸다. 대상을 필요 이상으로 왜곡해서 그리는 표현 기법을 데포르먀숑^{déformation}이라고 부른다. 하지만 난 수틴의 그림이 데포르마숑보다는 캐리커처에 가깝다고 생각한다. 수틴이 살던 시대에는 어디까지가 현실이고 어디서부터 왜곡인지 구분 짓기가 애매했을 것 같기 때문이다. 그는 자신이 보고 겪은 1차대전 상황에서 광기로 가득한 유럽의 표정을 캔버스에 담은 것 아닐까?

1940년 여름, 나치가 파리를 점령한다. 수틴은 유대인 박해를 피해 애써 파리로 왔으나 그곳 역시 안전한 도피처가 아니게 되었다. 아파트를 탈출하고 위조 여권을 만들어 숨어 지내던 그는 끊임없이 당시 상황에서 스트레스를 받고 두려움에 떨었다. 습관성 위염이 온몸을 지배하던 수틴은 음식을 못 씹어서 우유만 마시고 지내다가 결국 1943년 8월 9일, 쉰살의 젊은 나이에 위궤양 천공으로 세상을 떠난다.

다행히 그의 곁에는 연인 마리베르트 오런키Marie-Berthe
Aurenche가 있었고 그녀는 수틴을 몽파르나스 공동묘지에 묻
어주었다. 하지만 수틴이 파리의 골목에서 만난 많은 유대
인 예술가 동료들은 나치의 감시가 두려워 장례식에도 참
석하지 못했다. 수틴의 죽음은 본인이 그린 고깃덩어리와
는 다르게 적막했다. 사람들의 눈에 띄지 않았고, 이방인 예
술가가 세상을 떠났다는 신문기사는 없었으며, 파리 예술
계에서는 그의 죽음을 애도하는 그 어떤 슬픔도 없었다. 그
야말로 침묵 속의 죽음이었다.

아마데오 모딜리아니, 마르크 샤갈, 페르낭 레제…… 이
제는 놀랍도록 유명해진 이들의 동료였던 수틴의 작품들도
세계 많은 미술관에 소장되거나 아트 페어에도 종종 등장
하며 과거보다 폭넓게 인정받고 있지만 여전히 세상에 수
틴에 대한 기록은 많지 않다. 그가 자신에 대한 기록을 거의
남기지 않았기 때문인데, 미술사가나 기자가 자세히 살펴
볼 편지나 일기조차 남기지 않았다. 그야말로 오로지 그림
으로써 자신의 삶을 대변했다.

수틴의 작품들은 '나쁜 그림'bad painting이다. 이 단어는 수
틴이 활동하던 시절보다 훨씬 뒤인 1970년대에 등장한 용
어로 비평가이자 큐레이터인 마샤 터커Marcia Tucker가 만들었

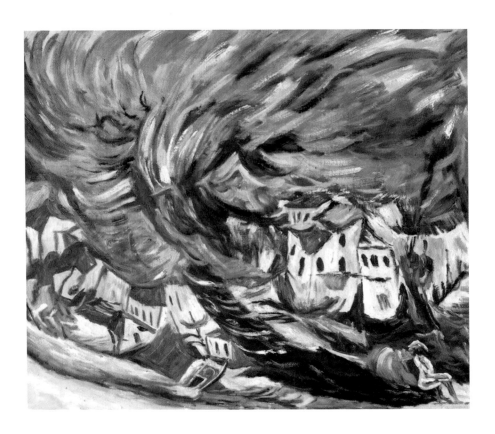

Chaim Soutine 「Leaning Tree」, Musée de l'Orangerie (Paris), 1923~24.

다. 이는 도덕적 의미라기보다는 부족하거나 완벽하지 않은, 기준에 못 미치거나 '훌륭하지 못한'이라고 이해하는 것이 옳다. 터커는 당시 인물의 변형, 예술적·역사적 자원과 비예술적 자원의 혼합, 환상적이고 불손한 내용, 예술의 전통적인 태도에 대한 거부가 깃든 그림들을 '나쁜 그림'이라 분류했고, 뉴욕의 뉴뮤지엄에서 동명의 전시를 열었다.

나는 자주 이런 나쁜 그림에 끌린다. 주인공이 붕괴되고 일그러짐으로써 감상자에게 삶의 비극성과 유머를 적절히 함께 제공해서다. 비극적인 상황에서도 유머를 찾는 태도와 유머에만 취해 있지 않고 이내 진지해지거나 냉소적이 되는 순간은 누구에게나 중요하다. 우리는 결국 축제 같은 삶을 마치고 적막함만을 남긴 채 떠나기 때문이다. 피가 흥건한 고깃덩어리 같은 현실을 뒤로 하고.

ANNE RYAN

1889~1954

찢기의 생성학

앤 라이언

나는 험준하다는 미대 입시를 두번이나 치렀다. 재수를 했다는 뜻이다. 지금 생각해보면 그리 긴 기간도 아니지만 늘 고통은 당사자에게만큼은 무거운 법. 대한민국 미대 입시생들의 하루는 대부분 비슷하다. 특히 수능을 마친 뒤 겨울방학 시기가 가장 본격적이고 강도도 높은데 매일 아침 아홉시부터 밤 열두시 혹은 새벽 두시까지 똑같은 그림만 반복해서 그린다. 지금 생각해보면 그 시간을 어떻게 버텨냈을까 싶다. 상상하기조차 싫지만 어떻게든 그 시간을 견뎌냈기에 지금을 살고 있다.

하루 일과를 꽉 채운 다음 집에 와서 문을 잠그고 이름 모를 짐승처럼 포효하기도 했다. 엄마와 아빠는 문 밖에서

발을 동동 굴렀다. 아마도 내가 딱했을 거고, 도와줄 수 있는 게 없다는 사실이 안타까웠을 거다. 그렇게 운 이유는 여러가지다. 내 처지가 심란해서, 불안해서, 무엇보다 매일 같은 그림을 그려도 실력이 늘지 않아 답답해서. 그럴 때는 눈앞에 보이는 모든 종이를 찢어버렸다. 그렇게 한참을 찢고 나면 신기하게도 기분이 좀 나아졌다. 물론 부모님을 불안하게 했고, 집안의 온도를 냉랭하게 만들었으니 좋은 행동은 아니다. 하지만 적어도 스스로에게는 작게나마 위안이 되었다.

미술 교육 현장에서 일하다보면 가끔 아이들이 자신의 마음대로 그림이 그려지지 않거나 화가 나면 종이나 그리던 그림을 찢는 것을 종종 본다. 그럴 때면 과거의 나를 보는 것 같아서 말리지 않았다. 그 아이만 따로 이동시켜 찢고 싶으면 더 찢으라고 하고 기다려주었다. 그러면 대부분 몇번 찢다가 이내 멈춘다. 아무리 어린 아이라도 몇시간 동안 찢지는 않는다. 어느 정도 자기가 찢고 싶은 욕구가 채워지면 찢는 행위를 멈춘다. 우리는 알고 있다. 무엇인가를 파괴하는 행위가 주변 사람을 불편하게 하고 상처 입힌다는 것을.

신기하게도 그렇게 찢고 나면 다시 숨을 한번 크게 내쉬고 무엇인가를 시작할 마음의 공간이 생긴다. 파괴했기에

Anne Ryan 「Collage, 353」, MoMA (New York), 1949.

Anne Ryan 「Number 643」, Washburn Gallery (New York), 1948~54.

생성하고 싶은 것이다. 나는 이것을 '찢기의 생성학'이라고
이름 붙였다.

　미국의 시인이자 예술가 앤 라이언Anne Ryan, 1889~1954은
이 찢기의 생성학이 잘 드러나는 작품을 400점 넘게 남겼
다. 나는 앤 라이언의 작품을 볼 때마다 미대 입시를 준비하
던 시절의 내가 마구잡이로 찢은 종이를 다시 주워 붙여 만
든 작품 같다는 생각을 한다.

　앤 라이언은 1920년대 시집과 소설을 출간한 작가로 활
동하다가 1938년 그림을 처음 그렸고 1948년 뉴욕의 로즈
프라이드 갤러리Rose Fried Gallery에서 독일 작가 쿠르트 슈비
터스Kurt Schwitters의 콜라주 양식인 메르츠Merz를 보고 놀라
자신도 콜라주 작업을 시작한다. 메르츠는 슈비터스가 발
행한 잡지 이름이기도하다. 다다이스트인 슈비터스는 하노
버에서 생활하며 버려진 폐품을 주워 콜라주를 한 반면, 앤
라이언은 여러 직물 조각이나 종이를 자유롭게 찢어 작품
을 만들었다. 라이언은 그림보다는 콜라주 작업을 더 좋아
했는데 그 이유에 대해 그녀의 딸은 세 자녀를 기르면서 작
업하기에 집 어디에서나 할 수 있는 작은 콜라주가 적합했
기 때문이라고 했다.

앤 라이언은 추상 표현주의 콜라주 작가로 평가받는다. 그 이유는 캔버스 천을 눕혀놓고 자유롭게 화면 위를 이동하며 물감을 뿌리는 잭슨 폴록Jackson Pollock 처럼 앤 라이언의 콜라주 역시 어떤 재료를 찢고 붙였는지 그 과정이나 흔적이 다 보이면서도 자유롭게 배치되기 때문이다. 하지만 앤 라이언은 이렇게 새로운 매체와 방식으로 미술적 시도를 했음에도 불구하고 주목받지 못했다. 여러가지 일을 동시에 하는 것이 당시에는 전문적으로 보이지 않았고, 여성이기 때문에 남성 추상화가들에게 밀려 대부분의 미술사 책에서는 찾아볼 수 없다. 하지만 미국을 대표하는 메트로폴리탄 미술관과 뉴욕 현대미술관은 라이언의 작품을 여러점 소장하고 있으며 2017년 '공간 만들기: 여성 예술가와 전후 추상'Making Space: Women Artists and Postwar Abstraction 이라는 그룹전에서 그녀의 콜라주 작품을 조명하기도 했다.

원하는 이미지를 오려내어 붙이는 콜라주 방식과 마구잡이로 자유롭게 찢어서 붙이는 콜라주에는 큰 차이가 있다. 글을 쓰는 삶, 엄마의 삶, 화가의 삶을 오가며 앤 라이언이 여러 삶의 무게에 부딪힐 때마다 그녀가 다양한 직물과 종이를 찢는 행위로 스트레스를 해소했을 거라고 생각한

Anne Ryan 「Number 650」, Metropolitan Museum (New York), 1953.

다. 그녀의 작품을 볼 때마다 찢고 싶을 때까지 한없이 찢은 다음, '이제 붙여볼까?' 하는 무수히 많은 다짐들이 보이기 때문이다.

삶은 매일 불특정 다수의 우연으로 가득 차 있다. 어느 날은 이 우연들이 질서 있게 나에게 찾아오는데, 어느 날은

Anne Ryan 「Number 453」, Metropolitan Museum (New York), 1952.

자꾸 나를 향해 덤비는 듯하다. 그런 날은 온화한 성정으로 하루를 보내고 싶어도 무엇인가를 자꾸 찢고 파괴하고 싶어진다. 그럴 때마다 모니터에 한참을 앤 라이언의 콜라주 작품을 꺼내놓고 바라본다. 그리고 내가 찢고 싶은 것들을 마음껏 자유롭게 찢고, 또 찢고, 뿌리고 버린다. 그리고 잠시 뒤에 숨을 한번 크게 쉬고 그 조각들을 다시 붙인다. 열아홉 스물, 미대 입학을 준비하던 어둡고 불안한 시기의 나처럼 직접 종이를 찢지 않아도 내 마음을 읽어주는 작품을 찾아서 다행이다.

FLORIN MITROI

1938~2002

좋지도 싫지도 않은 삶

플로린 미트로이

한 남자가 있다. 남자의 머리 위로 무서운 칼날이 내려 찍히고 있다. 마치 수박을 자르는 듯 섬뜩하다. 남자는 아랑곳없이 이 상황을 받아들이고 있다.

'루마니아 현대미술의 아버지'라 불리는 플로린 미트로이Florin Mitroi, 1938~2002의 그림 속에는 칼과 도끼가 인물을 위협하는 이미지가 자주 등장한다. 그가 무엇을 그렸는지 설명하는 데는 그리 오랜 시간이 걸리지 않는다. 남자의 표정은 대체로 무기력하며 이 상황을 바꾸고 싶어하지 않는 듯해 보인다. 남자에게는 어떤 일이 있었던 걸까? 남자는 왜자신에게 칼날을 겨눠도 아무렇지 않아하는 것일까?

플로린 미트로이는 성실한 미대 교수였다. 그는 부쿠레

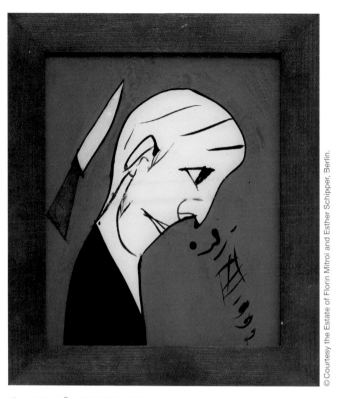

Florin Mitroi 「31.XII.1992」, 1992.

슈티 공립대학교Nicolae Grigorescu Institute of Fine Arts, Bucharest에서 삼
십년 넘게 많은 제자를 가르쳤다. 실제로 오늘날 활발하게
활동하는 루마니아 예술가 중 유명한 이들은 대부분 그의
학생이었다.

흥미로운 점은 미트로이는 교수 시절을 포함한 생전에

작품을 거의 공개하지 않았다는 것이다. 2002년 사망한 이후에야 그가 남긴 8천여점의 방대한 작품이 발견되었다. 그는 1993년 부쿠레슈티의 카타콤바Catacomba에서 개인전을 한번 열기는 했지만 이 한번의 개인전마저도 미트로이는 큰 관심이 없었다. 그는 자신의 작업을 그 누구에게도 잘 보이고 싶어하지 않았고, 자신의 작품을 팔고 싶어하지도 않았다. 그의 그런 마음은 작품 속 인물들의 표정에서도 잘 드러난다.

세상일에 관심 없다는 듯한 심드렁한 눈빛, 그 어떤 말도 하지 않겠다는 듯한 꾹 다문 입술……

그는 그림과 참 닮은 사람이었다. 교사로서 열정적이었지만 성격은 내성적이었다. 자신이 작업을 하고 있다는 사실을 늘 숨겼고, 낮에는 미술 교육인으로 살고 밤에 집에서 조용히 작업을 병행했다. 나라에서 인정받는 미술대학의 교수로 살면서, 능력 있는 제자를 꾸준히 배출하는 예술가 왜 이토록 많은 작업을 숨겨왔는지는 작가 자신 말고는 아무도 확실히 모른다. 그는 자신의 작품이 부끄러웠던 것일까? 아니면 그 누구에게도 평가받고 싶지 않았던 것일까? 그의 그림을 보고 또 봐도 기쁜지 슬픈지 인물의 감

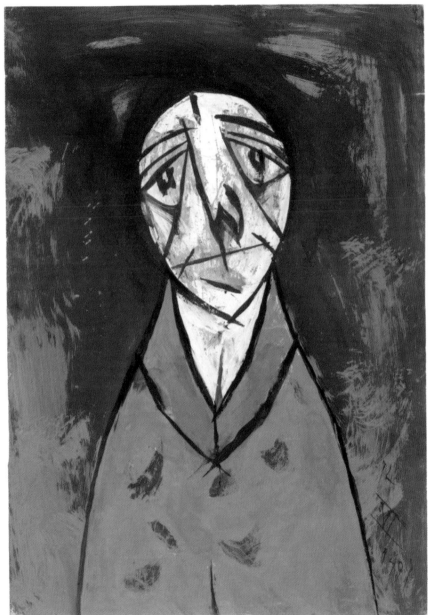

Florin Mitroi 「14.VI.1991」, 1991.

정을 느낄 수 없고 주인공들은 행복해 보이지 않는다. 심지어 인물이 누구인지, 작가의 자화상인지조차 밝혀지지 않았다. 감상자는 그저 추측만 할 뿐이다. 대부분의 그림은 외롭고 공허하다. 심지어는 잘 그리고 싶은 의지도 없어 보인다. 그래서 궁금하다. 몇번을 만나도 알 수 없는 말수 적은 친구처럼 속마음을 짐작하기 힘든 그림이 내게는 미트로이의 작품이었다. 2년을 넘게 자주 들여다봤지만 결국 제대로 된 감상문을 한두줄도 써내지 못했다. 하지만 언젠가는 그의 작품으로 글을 쓰고 싶었다. 차라리 포기하면 편했겠지만 그러기에는 자꾸 생각이 났다. 그에 대한 기록이 없을수록 그가 더욱 궁금해졌다. 그의 작품을 관리하는 갤러리의 디렉터를 통해 작품의 도판 사용을 승낙받았으며, 얻을 수 있는 많은 자료와 책까지 구했지만 여전히 쓸 말은 없었다. 거기에도 정보가 많지 않았기 때문이다.

플로린 미트로이의 작품을 처음 본 건 2019년 마이애미 아트 바젤, 독일의 에스더 쉬퍼 갤러리 부스였다. 처음에는 먹물로 그린 건가 싶었는데, 자세히 보니 요즘 작가들이 흔히 선택하는 재료가 아닌 템페라tempera로 그린 작품이었다. 보통 템페라는 16세기 이후 유화가 보급되기 전 화가들이 주로 쓰던 기법이다. 달걀노른자, 벌꿀, 무화과즙 등을 용매

제로 사용해 색채 가루인 안료와 섞어 쓰는데 프레스코화
보다 느리게 굳고, 덧칠이 가능하다보니 수정할 수 있고 투
명한 물감 층이 광택을 내서 다빈치 L. da Vinci 를 비롯한 많은
화가들이 사용했다. 하지만 종교화를 그릴 때 쓰던 과거의
기법이라 요즘 화가들이 쓰는 경우는 드물기 때문에 현대
미술로 가득한 아트 페어에서 템페라 초상화를 본다는 것
은 다소 낯선 일이었다.

　에스더 쉬퍼 갤러리는 잊힌 작가를 재조명하는 의미로
루마니아 전후戰後 예술의 중요한 기록으로 미술사적 주목
을 받고 있는 플로린 미트로이를 미국 현대미술 시장에 소
개했다. 미트로이 사망 후 6년 뒤인 2008년, 브루켄탈 국립
미술관에서의 전시를 계기로 몇번의 회고전이 열렸고 얼마
전 한국에서도 작은 전시를 통해 사람들에게 소개됐다. 하
지만 여전히 그는 잘 알려지지 않은 예술가다.

　처음에는 그가 자기혐오라는 감정에 오랜 시간 빠져 지
낸 사람이라고 판단했다. 그래서 반복되는 형태의 사람을
반복되는 표정으로 그렸다고 생각했다. 그러다보니 그는
무엇이 힘들었을까? 무엇이 괴로웠던 것일까? 하고 자꾸
이유를 찾게 되었다. 찾아도 찾아도 이유를 나오지 않자 나
는 자꾸 더 플로린 미트로이의 그림의 단서 하나하나까지

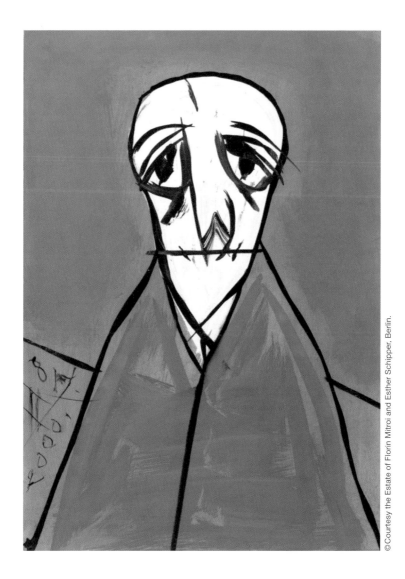

Florin Mitroi ⌈8. II.2000⌋ 2000.

집착하기 시작했다.

플로린 미트로이가 살던 시절 루마니아는 니콜라에 차우셰스쿠의 20년 넘는 독재 아래에서 고통받았다. 그것이 그의 그림에 영향을 미쳤을까? 하지만 그 시절 화가 중 무표정한 초상화를 그린 건 미트로이뿐만이 아니었다. 루마니아 출신이지만 프랑스에서 활동한 초현실주의 화가인 빅터 브라우너Victor Brauner 역시 눈과 표정이 없는 자화상이나 초상화를 그렸고, 니콜라에 토니차Nicolae Tonitza도 놀란 듯 멍한, 동공 없는 초상화를 자주 그렸다. 독재체제 자체가 자기혐오와 우울한 초상화와 직결된다는 것도 다소 모순적이었다.

그러던 어느 날 투탕카멘의 무덤의 비밀이 다큐멘터리 프로그램에서 흘러가는 것을 봤다. 많은 사람들이 스무살도 채 되기 전에 숨진 것으로 알려진 투탕카멘 무덤에 많은 비밀이 있을 거라고 생각했지만, 막상 어린 나이에 숨진 파라오라는 점 말고는 별다른 비밀이 없었다. 플로린 미트로이 역시 마찬가지 아닐까. 그의 삶에도 이렇다 할 큰 충격적인 비밀이 없었는데, 그럼에도 나는 계속 그의 작품을 보면서 기구한 사연을 파헤치는 끝나지 않는 싸움을 혼자 해온 것인지도 모른다.

화가가 자신의 삶을 숨바꼭질 하면서 숨긴 것 자체가 매력인데, 화가가 애써 봉인한 문을 나는 자꾸 두드리고 있었다. 처음부터 없는 문 앞에서 열어달라고 벨을 누르고, 서성거리니 있지도 않는 문이 열릴 턱이 있나.

　　화가가 자세히 밝히기 싫어서 숨긴 삶은 어느 정도 비밀로 남겨두는 것. 소복하게 내린 눈처럼, 어떤 풍경은 그대로 덮어두는 편이 더 아름다운 법이다. 모든 사람의 삶은 기록될 필요도 없고, 어떤 사람의 삶은 알려질 용기가 준비되어 있지 않다.

　　그래서 미트로이의 그림은 늘 좋지도 싫지도 않은 중간의 기분이었던 것 아닐지.

　　논리적인 탐정이 되어 파헤치려는 존재보다는 영원히 등단하지 않는 소설가로 남겨두는 것.

　　어떤 화가는 그렇게 대해야만 한다.

Josef Čapek · Karel Čapek

1890~1938

로봇을 만든 형제

요세프 차페크·카렐 차페크

자주 말하면서도 그 단어가 어디서 왔는지 좀처럼 생각하지 않게 되는 것들이 있다. 이제는 유행어가 되어버린 "어이가 없네?"라는 영화대사에 나오는 '어이'도 그런 경우가 아닐까. 물론 유아인의 표정이 화룡점정을 찍었지만. 내게는 '로봇'도 시작을 생각하지 않고 무심코 말하는, 그래서 문득문득 그 시작을 떠올리게 하는 단어다.

이제 우리는 로봇이라는 단어에 어색함을 느끼지 않는다. 유전자 복제, 메타버스, 자율주행 같은 새로운 개념을 익혀야 하는 요즘, 어쩌면 로봇은 너무 일상화되어버린 단어 같기도 하다. 하지만 백년 전이라면 어떨까? 너무 생소해서 처음 듣는 사람들은 '어이가 없었을지도' 모르겠다. 지

금으로부터 백여년 전인 1920년, 로봇이라는 단어를 처음으로 사용한 예술가가 있다. 바로 체코슬로바키아의 작가 카렐 차페크Karel Čapek, 1890~1938다. 그는 본인의 희곡「R.U.R」Rosuum's Universal Robots에서 이 용어를 처음 사용했다. 물론 그조차 이 단어가 백년 후 미래에 일상화될 거라고 예상하지는 못했을 것이다. 그가 쓴 『R.U.R.』이음스코프 2020을 사자마자 한달음에 읽었다. '이 책이 백년 전에 쓰였다니!' 너무나 동시대적인 문장에 감탄하며 쉴 새 없이 읽어내려갔다.

『R.U.R.』의 로봇은 기술 문명의 비인간화로 인한 위협을 상징한다. 무한 복제된 생명체인 '로봇'. 책 속에서 로봇은 기술의 진보로 인한 위험과 물질주의로 인한 폐해를 드러낸다. 끝임없이 숙주를 통해 퍼져나가는 코로나 바이러스와 겹쳐 보면, 백년 전 로봇의 존재는 좀더 섬뜩하게 느껴지기도 한다. 과학의 진보와 위험을 통찰한 카렐 차페크의 형과 누나 역시 체코에서 유명한 예술가였다. 나는 그의 형 요세프 차페크Josef Čapek, 1887~1945를 먼저 알았다.

그는 입체파 화가였고, 또한 글을 쓰는 작가이며 삽화가였다. 어린이를 위한 글과 그림도 많이 남겼다. 체코는 역사적으로 외부 미술사조를 적극적으로 받아들인 경험이 많지 않은데, 요세프 차페크가 속한 체코 큐비즘Czech Cubism *만큼

은 짧지만 강렬했다. 그의 재능은 무대미술과 희곡, 디자인과 일러스트 분야에서도 발휘되었다. 그는 일간지 『나로드니 리스티』와 『리도베 노비니』에서 편집자로 일하기도 했다.

체코는 그 어느 나라보다 제국주의의 쇠퇴, 민족주의의 탄생, 세계대전의 발발, 공화국 탄생과 사회주의의 대두와 주변 국가에서 유입된 다양한 문화 등으로 혼종적이고 이질적인 특성을 지닌 나라다. 수도 프라하만 해도 체코어, 독일어, 라틴어, 이디시어 등 여러 언어를 사용하며 발전해왔고 요세프의 화풍 역시 당대 유럽에 영향을 받았다. 요세프는 초기에는 그 시대의 대세였던 입체파 화풍을 고수하다가 시간이 흐를수록 보다 미니멀해진 형식으로 작업을 지속했다. 요세프 차페크의 작품에서 신기하게도 인물들이

* 1912~14년 주로 프라하에서 활동한 체코 예술가들로 구성되어 있는 큐비즘 예술운동이다. 20세기 출현한 혁신적 예술운동인 큐비즘은 프랑스에서 피카소에 의해 시작되어 유럽 전역으로 펴져나갔는데 회화와 조각뿐 아니라 건축에도 도입되었다. 프랑스의 큐비즘이 순수 미술적 목적이었다면 체코 큐비즘은 실용적 목적이 강해 일상 제품과 공예, 건축을 위한 예술활동을 했기에 좀더 디자인 운동적이다. 체코 큐비스트들은 수평적이고 수직적인 보수적인 표면을 깨트려야 한다고 믿었기에 지그재그의 평면성을 적용했다. 지금의 체코 지역(당시에는 보헤미아와 모라비아)이 큐비즘 건축이 일어나기 시작한 곳이다. 체코 큐비즘 예술가들은 피카소와 브라크의 입체파적인 시도가 중요하다고 여겨 조각, 회화, 응용예술 및 건축과 같은 예술적 창의성의 모든 분야에서 구성 요소를 추출하려고 시도했다.

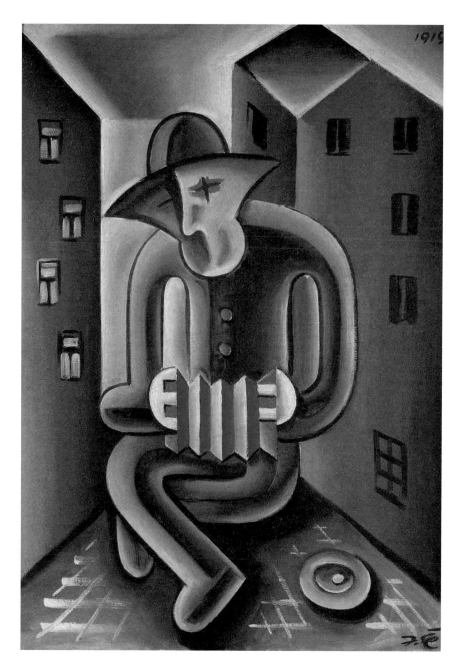

Josef Čapek 「Harmonista」, Shopistica Gallery (Praha), 1919.

대부분 로봇같이 표현되었다는 생각을 자주 했다. 이는 그가 영향받은 큐비즘의 특성이기도 하지만, 요세프 차페크가 다른 큐비즘 작가들에 비해 정물화보다는 초상화를 많이 그렸기 때문이기도 하다.

한 남자가 거리에 앉아 연주를 하고 있다. 사람도 아닌 로봇도 아닌 중간자적 모습이지만 애처로운 표정에서 외로움이 느껴진다. 실제 카렐 역시 퇴근하는 사람들의 무기력한 모습에서 로봇의 아이디어를 얻었다. 사람인지 로봇인지 구분하기 어려운 이런 인물들은 요세프의 작품에 꾸준히 등장한다. 카렐과 요세프는 오히려 이런 무기력한 군중의 표정에서 로봇의 모습을 찾아냈고, 반대로 집단행동을 하는 로봇들에게서 인간의 모습을 찾아냈다. 형제는 1920년대에 다가올 과학기술의 발전에 경외감과 공포감을 동시에 느꼈다. 두 사람은 과학과 기술에 대해서도 흥미를 가졌지만 그 무엇보다 자연을 사랑했다. 둘은 함께 정원을 가꾸고 늘 자연과 함께했으며 개와 고양이를 키우며 자연 속에 살았다. 그들이 자연과 동물과 꾸준히 함께했던 이야기는 그들의 책 『정원가의 열두 달』펜연필독약 2019과 『개와 고양이를 키웁니다』유유 2021에도 자세히 등장한다. 『R.U.R.』에서 로

봇들은 모든 인간을 살해하지만 건축 노동을 하던 마지막 인간인 '알퀴스트'만 살려둔다. 알퀴스트만이 땀 흘려 일하고 함께하는 삶을 소중히 여긴 사람이다. 로봇들은 알퀴스트에게 자신들의 지속적인 생산을 위한 제조공식을 넘겨줄 것을 요구한다.

하지만 카렐과 요세프 두 사람은 건강한 삶의 기간을 지속적으로 연장해보려는 욕심조차 낼 수 없는 격변의 시기를 통과했다. 형 요세프는 사회주의와 히틀러에 대한 비판적인 태도로 1939년 독일의 체코슬로바키아 침공 이후 체포된 후 베르겐-벨젠 강제수용소에서 지내며 시를 썼고, 1945년 그곳에서 사망한다. 1945년 6월, 차페크의 아내가 그를 찾기 위해 베르겐-벨젠으로 갔으나 그의 시신은 신원이 확인되지 않았다. 1948년 법원은 그의 공식적인 사망일을 1947년 4월 30일로 정한다. 동생 카렐은 형 요세프보다 빠른 1938년, 나치가 체코슬로바키아를 점령하기 전에 갑자기 죽는다. 그들의 누나 헬레나 차페크는 두 형제에 대한 회고록 자료를 남기지만 반反나치 활동에 가담해 고문을 당하다 죽는다.

떠난 가족의 역사를 정리하는 일은 형제자매의 몫이고 모두가 떠난 역사를 기억해내는 일은 후대 사람들의 몫이

Josef Čapek 「Sedící muž」, Galerie Art (Praha), 1923.

Josef Čapek 「Prodavač Hraček」, 1917.

다. 한동안 두 사람이 함께 찍은 사진을 오래 모니터 안에 담아놓았다. 두살 아래 내 동생이 보고 싶은 마음에서였던 것 같다. 어린 시절은 매일 함께 놀고 또 다투느라 가장 가까운 존재였는데 어른이 되니 명절에만 볼 정도로 서로 소원하다. 두 사람이 함께 있는 사진 덕분에 동생에게 특별한 일이 아니어도 안부를 자주 보내고 있다. 안부를 묻는 것만으로도 떨어져 있지만 이 세상을 같이 잘 살아내고 있다는 기분이 든다. 비록 긴 삶은 아니었지만 두 사람의 일생이 풍요로워 보이는 것은 혼자가 아니라 함께여서다. 둘은 늘 서로를 포용하는 관계였다.

요세프가 그린 수많은 초상화들은 늘 같은 질문을 하는 것 같다. 진짜 인간은 어떤 모습일까? 진짜 인간은 어떻게 살아야 하는가? 『R.U.R.』의 마지막에 로봇들이 마지막 남은 인간에게 묻는다.

> 사람들은 삶의 비밀을 알고 있습니다. 그 비밀을 우리에게 말해주세요. ⋯⋯삶을 어떻게 유지하는지 얘기해주십시오.『R.U.R.』207~208면

요세프와 카렐 형제는 삶의 비밀을 알고 있었을까? 확

인할 수는 없지만 적어도 그들이 어떤 힌트를 던지고 있는 것만은 확실하다.

> 강아지들을 무릎에 올려놓고 쓰다듬어봐. 그럼 더는 아무 생각도 안 나고 해가 질 때까지 아무것도 신경 쓰지 않게 돼. 그러고 나서 일어나면 닌 수많은 일을 한 깃보다 백 배는 더 많은 일을 한 것 같을 거야. 『R.U.R.』 227면

가족과 자연, 동물과 함께하며 삶의 의미를 만드는 것, 그것이 두 형제가 내게 알려준 건강한 삶을 유지하는 비결이다.

4부

그리고 그들이
내 곁으로 돌아왔다

WILLAM EDMONDSON

1874~1951

하늘의 조각을 주워서

월리엄 에드먼슨

친구들과 매운 떡볶이를 맛있게 먹으며 말했다.

"빨간 고추장 떡볶이는 누가 만든 걸까? 진심 노벨평화 상 주고 싶다."

나는 마음에 평정심을 안겨주는 것을 최초로 만든 분 께 나만의 노벨평화상을 드리는 놀이를 해왔다. 고추장 떡 볶이는 1953년에 마복림 할머니가 신당동 공터에서 길거리 음식으로 팔던 것에서 시작되었다고 한다. 2011년 어느 날 신당동에 갔는데 떡볶이 타운 전체가 닫혀 있었다. 마복림 할머니가 돌아가셔서 모두가 그날은 영업을 하지 않는다고 했다. 늘 북적거리던 그곳이 그렇게 고즈넉하고 조용한 건

처음이었다. 무언가를 최초로 만든 설립자에 대한 존경심이 이런 거구나 싶어 뭉클해져 집으로 돌아왔다.

이렇듯 '최초'는 누구에게나 감사하고 소중한 존재다. 예술가에게도 '최초'는 그를 빛내는 수식어로 오랜 시간 훈장이 된다.

최초로 비디오 아트를 선보인 백남준이나, 최초의 추상화가로 인정받는 스웨덴의 화가 힐마 아프 클린트Hilma af Klint처럼. 여담이지만 많은 사람들이 칸딘스키W. Kandinsky나 몬드리안P. Mondrian을 '추상화의 아버지' 등으로 부르지만, 실제로 추상화를 먼저 시작한 것은 여성인 아프 클린트다. 2018년 뉴욕 구겐하임 미술관은 아프 클린트의 회고전을 열며 그녀가 최초의 추상화가임을 널리 알렸는데, 이렇듯 최초라는 타이틀은 시간이 많이 지나 제자리를 찾기도 한다.

나는 최초가 되어보고자 한 적도 없고, 감히 최초가 되어보고 싶다고 욕심낸 적도 없으나 나도 모르게 그렇게 된 적은 있다. 미국의 독학 화가이자 75세에 처음 그림을 그리기 시작해 백세까지 작품활동을 하다가 떠난 '모지스 할머니'를 한국에 '최초로' 소개했다는 칭호를 받은 것이다. 시간이 흐르고 보니 자랑스러운 일인 것만은 아니었다. 마땅히 알려져야 할 시기가 한참 지나 그녀가 우리나라에 알려

졌다고 생각하기 때문이다. '최초'라는 타이틀은 누군가에게는 존경과 영광과 인기의 표지일 수도 있지만, 반대로 누군가에게는 오랫동안 가려지고 감추어져왔다는 뜻이기도 하다.

　나는 가려진 이들에게서 진실을 볼 때가 많다. 우리가 모른 체 지나친 사람들만이 품고 있는 진실이 있다. 이를테면 오랜 시간 무명이었던 시인 친구에게서 세상을 달래는 유연한 마음을 읽었고, 오랜 시간 일거리가 없던 일러스트레이터 친구에게서 살아 있는 동안 본 적 없는 독창성을 보았다. 지금 두 사람은 각자의 고유성을 진실하게 인정받으며 건강하게 활동하고 있으며 이제 팬도 많다. 미국의 예술가이자 독학 조각가 윌리엄 에드먼슨Willam Edmondson, 1874~1951의 작품도 그렇다. 가장 진실한 조각의 손맛이 있다면 이런 모습이 아닐까. 에드먼슨은 자신에게 자연스럽게 찾아온 돌과 최소한의 덜어냄만으로 작품을 만들었다. 이제는 기술이 발달해서 손으로 조각을 하는 이들이 많이 사라졌고, 앞으로는 더 사라질지 모른다. 3D 프린터, 증강현실이나 홀로그램으로 조각 작품이 창작되는 시대가 도래했기 때문이다. 버튼을 누르면 내 눈앞에 홀로그램으로 조각이 나타나고 핸드폰을 켜야 조각이 보이는 얼리어답터 관람자가

Edmondson 「Nurse Supervisor」, MoMA (New York), 1940.

되어야 하는 요즘, 그래서인지 그의 작품은 더욱 자연스럽고 원시적으로 느껴진다.

뉴욕 현대미술관에서 에드먼슨의 조각을 처음 봤다. 그전까지 알지 못했던 예술가였다. 미술사 책에도 노예의 자녀이자 흑인이었던 에드먼슨의 이름은 없었다. 내가 배운 서양미술사 속 조각가는 미켈란젤로, 부르젤, 로댕, 부랑쿠시, 자코메티 같은 계보로 이어졌을 뿐 생각해보니 대학에서도 흑인인 조각가를 한번도 가르쳐주지 않았다.

간호사라는 제목과는 다소 어울리지 않는 투박함, 이미부을 대로 부어버린 손과 발, 최소한의 표현만을 한 인물. 입이 없는 그녀의 기분을 우리가 알 수는 없다. 이 작품을 처음 봤을 때도, 그저 다소 무심하고 우직하다는 느낌만 들었을 뿐 큰 감동을 느끼지는 못했다. 그 작품을 지나쳐, 지구상 최고 현대미술의 보고라 불리는 뉴욕 현대미술관을 분주히 구경했다.

나는 식사시간을 기점으로 미술관을 관람한다. 나만큼 습관적으로 미술관을 관람하는 사람은 대부분 그럴 것이다. 점심시간과 저녁시간을 기점으로 움직이는데, 초여름이었던 그날은 더위 때문이었는지 아니면 시각적으로 이미 너

무 많은 작품을 폭식했기 때문이었는지 지쳐버렸고 다소 빠르게 미술관을 빠져 나왔다. 뉴욕 현대미술관은 맨해튼의 초록 심장으로 불리는 센트럴 파크에 위치해 있다. 간단히 점심을 해결하고 센트럴 파크를 걸어볼 생각이었다. 걸으며 피로를 회복하고 마저 전시실을 둘러봐야지 하던 순간,

"내 마법의 돌이야!"
"아니야! 내 소중한 돌이야! 내놔!"

공원에서 여덟아홉살로 보이는 두 꼬마가 작은 조약돌을 두고 다투고 있었다. 무심코 지나려는데 그중 작은 녀석이 정말 크게 울었고, 나머지 한 녀석은 끝까지 그 돌을 뺏기지 않으려 안간힘을 썼다. 남매로 보였는데 엄마는 거의 둘을 포기한 듯했다. 어느 남매에게서나 일어날 법한 흔한 싸움이라고 생각했는데, 동생이 센트럴 파크가 흔들리도록 울기 시작했다. 서둘러 그 자리를 피하기 위해 빨리 걸으며 문득 웃음이 났다. 저 돌이 뭐라고 저렇게 소중할까? 하면서.

미술관으로 돌아온 나는 우연인지 필연인지 오전에 본 에드먼슨의 작품이 있는 전시실로 다시 오게 되었다. 그리

고 그 작품은, 처음 봤을 때와는 달랐다. 이 돌에는 어떤 기운이 있기에 용케도 살아남아 팔십년이라는 시간을 버텨 이렇게 유명한 미술관에 놓이게 된 걸까? 그렇게 시작된 호기심이 이끈 탐구는 '뉴욕 현대미술관에서 최초로 개인전을 연 흑인 예술가'라는 타이틀을 지닌 작가가 바로 윌리엄 에드먼슨이라는 것까지 알게 해주었다. 그 타이틀 때문에 경매에서 작품의 가격 역시 매우 높다는 것도 알게 되었다.

지금까지 '최초'라는 단어로 나를 집중시킨 화가들은 백인이었다. '흑인 예술가 중 최초의 개인전'은 얼마나 중요한 의미가 있을까. 많은 흑인 동료 예술가들에게는 나도 미술관에서 전시를 할 수 있다는 희망이었을 테고, 백인 예술가들에게는 경쟁선상에 보이지도 않았던 흑인 작가와 이제 대결해야 한다는 긴장감의 대상이었을 것이다.

에드먼슨은 노예였던 부모의 여섯 자녀 중 한명으로 태어나 정규교육을 한번도 받지 못했다. 옥수수밭과 가축을 돌보는 일을 하다가 부상을 입은 서른셋부터 오십대 후반까지 여성 병원의 청소부로 일하며 틈틈이 조각활동을 했다. 그는 평생에 걸쳐 삼백여점의 작품을 남겼고 마당을 작업실로 사용했으며 대부분의 작품은 석회암 조각이었다.

그러니까 그는 활동반경이 그리 넓지 않은 마을의 아티스트였다. 그가 작업할 수 있었던 재료는 대부분 동네사람들이 구해다준 돌이었다.

내 서재의 유리창에는 작업 중인 에드먼슨의 흑백사진이 가득 붙어 있다. 어떤 사진에서 그는 돌을 천천히 고르고 있고, 어떤 사진에서 그는 눈을 감고 있고, 어떤 사진에서 그는 하늘을 쳐다본다. 마치 하늘의 계시를 받는 듯한 모습이다. 실제 그는 하늘의 계시와 같은 이끌림이 자신을 조각의 세계로 인도했다고 밝혔다. 그가 택한 재료가 돌인 것도 그래서였을까. 수많은 예술의 재료 가운데서도 돌은 선사시대부터 현대까지 수천년의 시간을 우직하게 버텨냈다. 과거 원시인들이 황량한 들판에서 돌을 골라 조각을 만들어 몸에 지니고 다녔듯, 에드먼슨의 조각도 그런 최소한의 표현만이 존재한다. 정으로 돌의 모서리를 툭툭 내려쳐 깎아낸 조각의 형상은 무심하면서도 꾸밈없는 형태를 지녔다. 아이가 만든 듯하면서도 상당히 고도의 숙련자가 만들어낸 듯한 모순되는 느낌. 에드먼슨 작품이 주는 강렬한 힘은 이 단순함에서 온다. 그는 30~80센티미터 크기의 작은 조각만을 제작했는데 주제는 성경 속 인물, 천사, 비둘기, 거북이, 독수리, 토끼, 말 등이다.

옛 사람들은 운석을 보고 하늘이 떨어져서 내려온 것이라 생각했다고 한다. 나는 에드먼슨의 작품들을 볼 때마다 하늘이 떨어져 땅에 내려앉은 것이 아닐까 생각한다. 그는 단지 그 하늘의 조각을 몇개 주워 손을 좀 봤을 뿐인데 자연스럽게 조각가로 불린 것이라고.

에드먼슨이 만든 많은 조각들은 석회암, 즉 돌덩어리 형태 그대로에서 아주 조금씩만 덜어낸 형태를 취하고 있다. 마치 초여름 그날의 센트럴 파크에서 아이들이 손에 쥐고 놓지 않았던, '마법의 돌'처럼.

애쓰고 힘을 줘서 살아가야 하는 매일, 에드먼슨의 작품을 보면 잔뜩 뭉친 어깨에 힘을 빼고 살아야겠다는 생각이 든다. 가공하지 않은 돌처럼, 내 삶도 그냥저냥 이렇게, 하늘에서 툭 떨어진 운석처럼, 마법과 치유의 힘으로.

어떤 예술은 소리를 크게 지르고 춤을 추지만
어떤 예술은 늘 그 자리에 우직하게 존재하듯이.

BILL TRAYLOR

1854~1949

거리에서 이뤄진 최선

빌 트레일러

어떤 새들은 새장을 열어놓아도 다시 새장으로 들어온다. 마치 자유를 누리는 법을 잊은 것처럼. 그런 이야기를 들으면 안타까운 마음이 든다. 미국에서 노예제도가 폐지된 이후, 주인의 집에 살면서 주인을 돕고 일하는 흑인 노예가 많았다고 한다.

빌 트레일러Bill Traylor, 1854~1949도 그런 사람이었다. 1853년 앨러배마주 댈러스 카운티 면화 농장에서 다섯 아이 중 넷째로 태어난 트레일러는, 그의 성씨 역시 백인 주인에게서 따왔다. 그는 오십년 가까이 농장의 노예로 살았다. 그는 농장 주인이 죽고 가족과도 헤어져 잠시 신발 공장에서도 일하지만 결국 류머티즘으로 다리가 불편해지자 노숙자 신세

로 먼로 거리의 장례식장 뒷방이나 의자를 떠돈다.

그런 그가 85세 때 처음 그림을 그리기 시작해 95세의 나이까지 2천여점 가까운 작품을 남겼다. 많은 사람들이 그의 아내와 가족에 대해 궁금해하지만 정확하진 않아도, 그는 세명의 아내 사이에서 대략 열다섯명의 자녀를 둔 것으로 전해진다. 처음 두 아내가 어떻게 되었는지는 알려지지 않았고, 마지막 아내는 1920년대 중반에 사망했으며 그후 그는 홀로 도시로 이사하여 잡일을 하고 복지제도의 도움을 조금씩 받아 생계를 유지했고, 종종 친절한 장의사의 장례식장 뒷방에서 잠을 자곤 했다.

빌 트레일러는 내가 아웃사이더 아티스트들의 작품을 수집하게 한, 그리고 그들에 대해 글을 쓰고 싶다는 열망을 가지게 한 최초의 작가다. 미대생 시절, 빌 트레일러의 작품을 인터넷으로 처음 본 순간부터 그를 꾸준히 좋아했다. 그의 작품은 나에게 '자유분방한 드로잉'의 매력이 무엇인지 알려주었다. 그리는 방식도 선택하는 재료도 모두 정형화되어 있지 않았고, 아무 재료나 툭 집어 편하게 그리는 듯했다. 그야말로 규칙이 없는 미학이었다.

정확히 언제부터인지는 모르지만 빌 트레일러는 거리

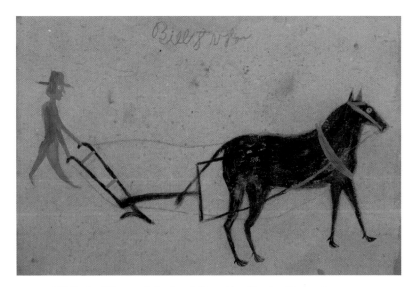

Bill Traylor 「Manner of Attributed Man with a Plough」, Metropolitan Museum (New York), 미상.

에서 주운 광고지나 판자 위에 그림을 그리기 시작했다. 좋은 도화지나 캔버스가 아니어도 표현할 수 있는 의지와 열정만 있다면 얼마든지 좋은 작품이 된다. 그에게는 쓰레기통 주변이 아틀리에였고 장례식장의 의자나 구둣방 옆이 침실이었다. 그의 도화지는 옷 포장지나 버려진 박스 같은 것들이었다. 아침에 일어나면 평생을 바쳐 일했던 농장의 모습을 회상하며 그림을 그렸고 낮에는 그가 앉은 뒤편을 갤러리 삼아 자신의 그림을 전시했다. 초라함 속에서도 빛이 나는 그의 길거리 갤러리에는 비평문도 큐레이터도 관

객도 없었다. 하지만 그가 동네에서 조용히 지낸 것만은 아니었다. 생각해보면 매일 거리에서 그림을 그리는 누군가가 있다면 그 사람은 분명 관심을 끌 것이다. 하지만 많이 알려지는 것과 그림의 가치가 오르는 것은 다르다. 그는 평생 일부 작품을 소액에 팔 수 있었을 뿐이다.

뉴욕 메트로폴리탄 미술관에서 그의 그림을 직접 본 적이 있다. 미술사에 이름을 각인시킨 대가들의 작품을 보다가 다리가 아파서 잠시 쉬던 공간, 나는 거기서 빌 트레일러의 작품을 만났다. 그의 그림들은 크기가 작아 한번에 찾기는 어려웠지만 어떤 대가의 작품보다 돋보였다. 검어도 모두 검지 않고, 어두워도 모두 어둡지 않은 무수히 많은 톤이 존재했다. 무뚝뚝하지만 알고 보면 속정 깊은 친구처럼, 단조로운 그림에도 깊은 이야기가 스며 있는 경우가 많다. 다채로운 물감도 좋은 크레용도 없어 길거리에서 주운 몽당연필 하나로 스케치를 시작한 그의 그림은 연장을 탓하지 않는 장인이 묵묵히 그려낸 동화책 같았다.

이십대 내내 인터넷을 통해 보고 좋아했던 화가를 미술관에서 만났다는 기쁨도 잠시, 내가 지금껏 빌 트레일러의 그림을 제대로 알고 좋아한 것이 아니라는 것을 깨달았다.

Bill Traylor 「Man in Black and Blue with Cigar and Suitcase」, 1939~42.

그의 작품 안에는 내가 처음 좋아했던 '자유로움'도 있었지
만 실제로 보니 필요 이상의 성실함과 우직함이 가득 차 있
었다. 인물이나 건물 하나하나 빈틈없이 검은 색 연필로 힘
을 주고 채워나간 주인공들은 그가 얼마나 이 그림을 성의
껏 대했는지 이해가 되었다. 나는 그 자리에서 울고 말았다.
이유는 한가지, 내가 본 작품 중 가장 최선을 다해, 열심히,
꼼꼼하게, 연필이 닳도록, 꽉 차게, 색이 칠해져 있어서였다.

'왜 이렇게 최선을 다해 칠한 거야? 봐주는 사람도 없는
데 왜 이렇게까지 열심히 한 거야?'

Bill Traylor 「Nothin' to
Somethin'—Freedom」,
Collection of the Virginia
Museum of Fine Arts, 미상.

당시 나는 가혹한 일정 때문에 지쳐 있었다. 어쩌면 스
스로를 가여워하고 있었는지도 모르겠다. 누가 봐주지 않
아도 우직하게, 또 성실하게 색을 칠해나간 빌 트레일러의
모습은 그런 나에게 여러 깨달음을 줬다. 그는 억지로 그리
지 않았다. 모두 신이 나서 그렸다. 그 모습이 자꾸만 생각
이 났다.

그의 그림 대다수에는 지평선이 없다. 빈 공간에 인물이
나 동물이 배치되어 있고 서 있어도 날고 있는 듯하고, 어디

론가 당장이라도 떠날 것만 같다. 그림 속 여백으로 인해 보는 사람을 편안하게 하고 시선의 자유를 확장시킨다. 빌 트레일러의 그림은 그의 지난날을 비추는 거울 같다. 두렵고 무서운 감정들이 밖으로 나와 춤을 춘다. 아무것도 아닌 듯한 모든 것이 그림이 된다.

이 작품 속 남자는 다리가 잘려 있다. 실제 빌 트레일러 역시 다리가 괴사해 절단까지 한다. 자신의 모습을 담은 자화상일까? 다리가 잘렸음에도 중절모를 쓰고 지팡이를 챙겨 어디론가 가자고 손가락을 세운 모습에 당당함이 담겨 있다.

우연히 길을 걷다가 빌 트레일러의 그림을 본 미국의 화가 찰스 섀넌Charles Shannon은 그의 후원자가 되기로 결심하고 많은 작품을 산다. 당시에 노예였던 화가의 그림을 좋은 값에 사주는 사람은 드물었다. 1940년 2월 빌 트레일러는 섀넌의 제안으로 첫 전시회를 열기도 하는데, 당시 추상 표현주의의 영향이 컸던 미국에서 큰 반응을 얻지는 못했다. 안타깝게도 후원자 찰스 섀넌마저 2차대전에 참전하며, 빌 트레일러는 죽어 빈민가의 무덤에 묻혔다. 전쟁이 끝나고 섀넌은 수소문 끝에 빌 트레일러의 그림을 회수해 또다시 전시회를 연다. 빌 트레일러의 작품이 그가 세상을 떠난 지 삼십여 년 만에 주목을 받을 수 있었던 데에는 찰스 섀넌의 역

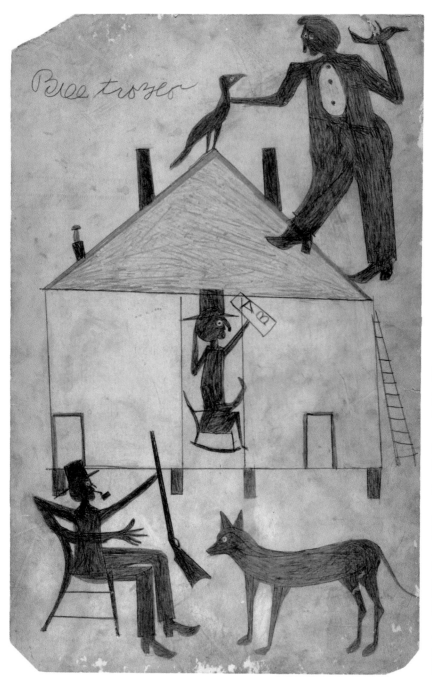

Bill Traylor, 제목 없음, National Gallery of Art (Washington D.C.), 미상.

할이 컸다.

　문득 그런 생각을 해본다. 내가 빌 트레일러였다면……

　내가 빌 트레일러였다면, 내 인생을 남과 비교하느라 후회하거나, 농장 주인에게 분노를 표출하는 그림을 그렸을 것 같다. 그런데 그의 그림에는 분노보다는 위트가 있다. 그의 예술은 폭력을 되풀이하지 않는 방식으로 폭력에 대해 이야기하며, 피해자가 다시 고통받지 않는 방식으로 고통에 대해 말한다.

　어느덧 나도 스스로를 가여워할 정도로 지친 시기를 지났다. 모든 짐을 짊어지지 않아도 될 정도로 의지할 사람들이 생겨났다. 그러나 가끔은 최선을 다해 우직하고 성실하게 색을 칠하던 빌 트레일러의 모습 앞에서 눈물 흘리던 날을 떠올린다. 나에게 우직함과 성실함이 가득 차 있던 시기를 그리워하기도 한다.

　그리고 나는 지금 얼마나 꼼꼼하게 색을 칠해나가고 있는지, 다시 돌아본다.

　세상이 좀더 촘촘한 색으로 가득하길 바라는 마음으로.

Louis Vivin

1861~1936

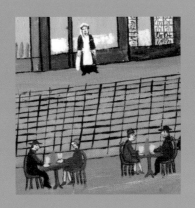

파리의 우체부, 화가가 되다

루이 비뱅

루이 비뱅Louis Vivin, 1861~1936 씨에게

오늘 우연히 몽마르트르 테트르트 광장에서 당신을 봤습니다. 어김없이 사람들과 인사를 나누며 가는 모습이었어요. 테트르트 광장은 오늘도 거리의 화가들로 가득합니다. 그들은 약속한 듯이 늘 비슷한 자리에 앉아 손님을 기다리지요. 어느 날은 여행 온 어떤 이가, 어느 날은 연인들이 초상화를 요청합니다. 사람들에게 루이 비뱅이 잘 그린다는 말을 듣고 당신의 그림을 찾아봤습니다. 우리가 잘 아는 파리의 곳곳과, 우리가 잘 모르는 파리의 곳곳이 그림 속에 가득하더군요. 낮에는 우체부 일을 하고 밤이나 쉬는 날에

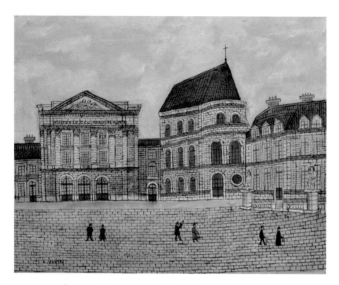

Louis Vivin 「Le Château de Versailles」, 미상.

그림을 그리는 당신의 삶이 참 열정적으로 느껴졌고, 풍요
롭다고 생각했습니다. 당신의 그림은 늘 평화롭고 경직되
지 않아서 매력적이에요. 문득 궁금해졌습니다.

　'당신은 유명한 화가가 되고 싶지 않은지?'
　'일을 하면서도 끊임없이 그림을 그리려는 욕구는 어디
서 오는지?'
　'그림이 잘 그려지지 않아도 마음이 평안한지?'

사실 저는 요즘 글을 쓴다는 것이 두려워요. 이미 책을 여러권 냈지만 여전히 첫 문장을 쓰려면 막막해져 손이 안 움직일 때도 있습니다. 잘해야 한다는 부담 때문일까요. 생각해보면 이런 부담감은 책임감이 되기도 하니 가끔 고맙기도 한데 잘하는 방법은 여전히 잘 모르겠습니다. 그러다보니 글의 마감일이 다가오면 마음이 더 딱딱해지기만 합니다.

그러던 중 당신의 삶을 알 수 있는 책과 기사를 여럿 읽어보았습니다. 제가 당신의 작품이 좋았던 이유는, 당신 작품 안에 유명해지고자하는 '목적성'이 없었기 때문 같아요. 사실 저도 제 글이나 강연이 수단이나 목적이 되기보다 그저 존재 자체만으로 의미가 되면 좋겠습니다.

'목적성 없는 예술 활동'을 하는 것은 테트르트 광장의 다른 예술가들도 마찬가지죠. 거리에서 그림을 그리는 예술가들은 원대한 목표를 설정하지 않아 편안해 보입니다. 그들은 가끔은 돈을 벌지 못해도 자신이 그 행위를 했다는 것만으로 기쁨을 얻잖아요. 누군가에게 잘 보이려고 그린 그림도 아니고 평가받기 위해 그린 그림도 아닙니다. 그래서 저는 그들의 태도와 마음이 부러울 때가 있습니다. 심지

어 그들은 라이벌도 없습니다. 제가 몽마르트르에서 거리의 화가에게 초상화를 부탁했을 때의 일입니다. 이 화가 저 화가 모두가 서로 친해 보였어요. 자기가 바쁘면 다른 사람에게 가서 그리라고 추천도 해주더군요. 그 모습이 숲에서 자유롭게 노래하는 새들 같아 보여 아름다웠습니다. 그들은 일등을 정하지 않을뿐더러 경쟁이라는 것에 관심이 없어 보였습니다. 그들은 그저 매일 자신이 좋아하는 그림을 그리지요. 남들에게 보여주지 않고 혼자만 글을 쓸 때는 저도 그랬어요. 그런데 서점에 가면 베스트셀러 매대에 일등 이등 순위가 매겨진 책들을 힐끔힐끔 보며 부러워한 적도 솔직히 있습니다. 그러다보면 내 글에 대해 생각하는 시간보다 타인의 글을 부러워하느라 온 정신을 할애하기도 했지요.

당신은 어린 시절부터 미술을 좋아해온 소년이었더라고요. 매일 당신이 살던 동네 아돌을 그림으로 남겼고요. 하지만 정식으로 화가가 되지는 않았죠. 에피날 중등학교에서 그림을 배웠지만 금전적인 이유로 포기했다고 알고 있습니다. 1880년 우체국에 취업한 당신은 파리 골목골목을 다니면서 매일 사람들의 소중한 사연을 전달했죠. 그리고 62세까지 우체부 일을 하며 살았고 그런 중에도 그림 그리

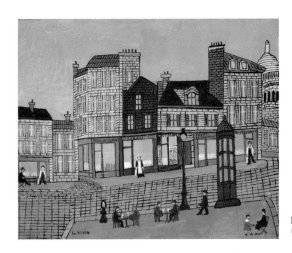

Louis Vivin
「Vue de Montmartre」, 미상.

는 것을 쉬지 않았습니다. 1889년 우체국 아트클럽에서 「핑크 플라밍고」라는 작품을 전시했고, 빌헬름 우데가 이 작품을 구매해 35년이나 소장했더군요. 제가 존경하는 우데가 지니고 있었다고 하니 당신에게 더 친근감이 느껴졌어요. 당신이 살면서 그림에 대해 가졌던 태도를 보면 글도 똑같다는 생각을 해요. 그림을 그린다고 해서 모든 그림이 다 평가받아야할 이유가 없듯이 글을 쓴다고 해서 모든 글이 책이 되어야 할 이유가 없으며 평가받아야할 이유도 없겠지요.

당신의 그림들을 보면서 제가 왜 글을 쓰기 시작했을까 생각해봤어요. 글에 제 마음을 담아 전하는 것이 좋아서였습니다. 단지 그것 때문에 쓰기 시작한 것인데 조금씩 알려

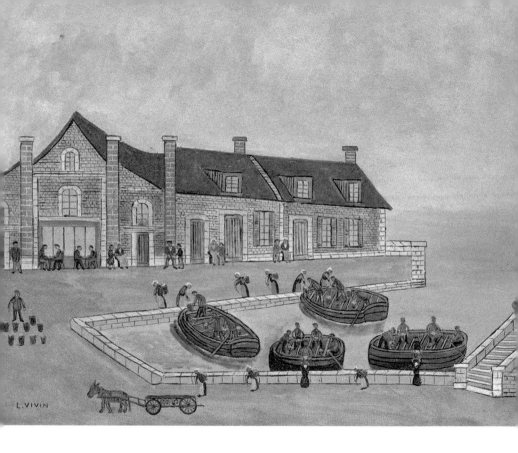

Louis Vivin 「Scène de port」, 미상.

지니 부담이 생긴 거죠. 처음 그 마음으로 돌아가보려고 해
요. 진짜 실력은 잘하려고 애쓰지 않을 때 나타나는 법이잖
아요. 당신을 보면서 사람마다 꿈을 행복하게 실현하는 방
법이 다르다는 것을 배웠습니다. 부수적인 것이 곧 본질일
때가 많은 법이지요. 당신이 우체부 일을 하면서 그림을 그
렸기 때문에 파리 곳곳을 방랑하는 노마드적인 예술가 정
신이 묻어나는 같아요. 당신이 돌아다닌 모든 파리의 골목
이 곧 예술을 할 수 있는 현장이었던 것 아닐까요. 저에게
미술 교육현장이 그런 것처럼요. 어쩌면 당신과 저에게는
공통점이 많은 것 같아요.

　평생을 우체부로 살다가 화가가 된 당신, 62세에도 화가
가 되는 꿈을 유지하게끔 당신의 마음을 견인한 것은 무엇
이었을지 오늘도 생각해봅니다. 당신은 늘 도시의 관찰자
로, 때로는 마을사람들의 전달자로 살았습니다. 가보지 않
은 건물이 없었고, 몽마르트르의 어두운 곳에도 개선문 앞
의 밝은 거리에도 다양한 삶이 있다는 것을 느꼈을 것입니
다. 건물의 크기와 모양, 제각각 다른 색으로 마을을 구분하
고 집을 찾아냈기에 그의 수많은 시선 속에 밝고 어두운 파
리의 장면들이 쌓였겠죠. 우체부로 일한 당신의 과거가 훗

Louis Vivin 「L'église de Saint Vincent de Paul」, 미상.

날 당신만의 독특한 화풍을 만들어냈듯이 저의 모든 경험이 훗날 제 글쓰기의 양분이 되리라 믿습니다. 저 역시 그래서 제 주변을 더 관찰해보려고 합니다.

비록 미술을 전공하지는 않았지만 다양한 화풍이 공존했던 20세기 초 프랑스 미술계에 이름을 남긴 당신, 당신의 삶과 작품이 나에게 던지는 메시지는 좋아하는 일을 하는 행위 그 행위 자체를 더 좋아하라는 것이었습니다. 그리고 자신이 사는 도시를 아름답게 기억하는 방법을 창작에 담는 것입니다. 하루에 일어나는 모든 곳을 목록화해서 그림으로 조리정연하게 보여주는 일 그것이 저에게는 기록과 비슷하다고 느낍니다.

늘 글을 쓰는 것보다 삶을 살아내는 일이 더 어렵습니다. 삶을 살아내는 것이 어려워서 글을 쓰면서까지 짜증 내고 투정부리고 싶지 않다는 마음이 들었습니다. 내가 좋아하는 일을 선택했기에 그 인생도 내가 책임지고 싶다는 생각을 하면서 편지를 마칩니다.

HORACE PIPPIN

1888~1946

전쟁이 예술을 만들 때

호레이스 피핀

전쟁의 이미지는 무엇일까.

끊임없이 터지는 폭탄, 폐허가 된 도시, 전쟁터로 끌려가는 청년들, 가족을 잃고 우는 아이, 절망의 연쇄. 인간의 욕심으로 벌어져온 전쟁은 심지어 지금까지도 곳곳에서 이어지고 있다. 전쟁은 모든 것을 파괴하지만 전쟁 속에서 피어나는 것들도 간혹 있다. 예술이나 기도 같은 것들. 전쟁에서 움튼 작은 따뜻함에 관한 이야기를 지금부터 해보려 한다.

호레이스 피핀Horace Pippin, 1888~1946은 미국 펜실베이니아 주 웨스트 체스터 출신으로 흑인 노예 가정에서 태어났다. 가난한 환경 탓에 화가가 되기 위한 교육은 받지 못했으나,

어린 시절부터 숯으로 그림을 그리며 놀았다. 열두살에 생업 전선에 뛰어들어 호텔 짐꾼, 가구 포장, 중고의류 판매 등 다양한 일을 하던 중 큰 고난이 닥친다. 바로 1차대전 참전이다. 피핀은 제369보병연대 제3대대에 복무했다. 흑인이 지배적인 부대를 '할렘 헬파이터스'Harlem Hellfighters라고 불렀는데 피핀이 소속된 부대도 그랬다. 한동안 이들은 백인들과 분리된 특별부대로 파견되었다. 그들은 전쟁 기간에도 인종차별을 견뎌야 했다. 백인들은 전쟁에서조차 흑인들과 함께 싸우기를 꺼려했기 때문이다. 그리고 가장 오랫동안 최전선에서 싸워야 했다. 1918년 9월, 피핀은 독일군에게 오른쪽 어깨를 저격당해 팔을 쓸 수 없게 되었다. 1919년에 명예제대 후, 고향으로 돌아와 죽을 때까지 그는 고향을 떠나지 않으며 자신의 끔찍한 군복무를 상세히 묘사한 네편의 회고록을 남기기도 했다. 하지만 부상당한 팔 때문에 직업을 구하기 힘들어 간신히 생계를 유지했다.

1920년대부터 그는 움직이지 않는 오른손을 왼손으로 지지하면서 난로에 달군 나뭇가지로 그림을 그리기 시작했다. 그 이후에도 창고에 틀어박혀 붓을 든 손의 손목을 다른 손으로 잡고 그림을 그렸다. 그렇게 꾸준히 손을 사용할 수 있게 연습했다. 어린이책에 실린 이 그림은 그 자신이 어떤

Horace Pippin 「One of the Illustrations from a Splash of Red」

Horace Pippin 「The End of the War Starting Home」, 1930~33. 호레이스
피핀의 첫번째 유화.

방식으로 그림을 그렸는지를 잘 보여주는 작품이다.

　첫번째 유화를 완성하는 데만 3년이 걸렸지만, 그후에
는 속도가 붙어 1925년에서 1946년까지 140여점의 그림과
수많은 드로잉을 완성했다. 작업량이 늘어나자 그림을 그
려 장식한 나무상자를 마을시장에서 진열해 팔기도 하지만
큰 소득은 없었다. 그러다 우연한 기회에 지방의 한 미술전
에서 사람들의 눈에 띄게 되었고, 1938년 『대중 그림의 대
가들』Masters of Popular Painting 데뷔 등 58세로 사망하기까지 피

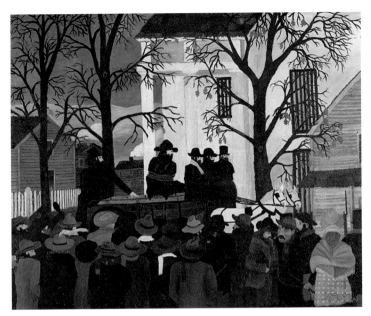

Horace Pippin 「John Brown Going to His Hanging」, 1942.

핀의 인지도는 급격히 상승했다. 미국 내에서 여러차례 단
독 전시회를 열었으며, 지금은 전세계 유명 미술관에서 그
의 작품을 소장하고 있다.

　　노예제와 전쟁으로 고통받았을 피핀의 그림은 폭력으
로 얼룩져 있지만은 않다. 노예제 폐지론자인 존 브라운John
Brown에게 바치는 그림 세점은 흑인 해방운동에 대한 역사
적 의미를 강조하고 있기도 하며, 그밖의 그림은 그가 평생
돌아다닌 웨스터 체스터의 골목 풍경을 담아냈다. 피핀은

Horace Pippin 「Saying Prayers」, 1943.

Horace Pippin 「Interior」, National Gallery of Art (Washington D.C.), 1944.

자신에게 일어난 모든 것을 예술로 표현했다. 전쟁의 참상, 그로 인한 상처, 그리고 돌아온 마을에서의 일상적인 순간까지. 호레이스 피핀의 그림을 보면 삶이란 일, 가족, 주변 사람처럼 실질적인 것들로 이루어져 있음을 이해하게 된다.

작은 집 중앙에는 화덕이 있고, 화덕 왼편의 선반에는 물동이와 프라이팬, 베이킹팬이 놓인 그림이다. 화덕 앞 중앙 의자에는 엄마가 앉아 있고, 두 아이가 무릎을 꿇고 엄마의 무릎에 얼굴을 폭 파묻고 있다. 시계를 보면 대략 오후 여덟시, 아무래도 남매의 취침시간인 듯하다.

그리고 기도하는 모습에 눈길이 간다. 우리 엄마도 매일 밤 우리를 앉혀놓고 기도를 했다. 기도의 내용은 늘 비슷했다.

"오늘도 감사합니다. 내일도 평안하게 해주세요."

어릴 적에는 대단한 걸 이뤄달라고 하지 않는 기도가 시시하다고 생각했다. 하지만 피핀의 그림을 보면서 그 기도에 얼마나 대단한 게 담겨 있는지, 또 평범한 하루가 얼마나 감사한 일인지 알게 되었다. 나는 여전히 우리가 사랑하는 평범한 것들을 지키는 데 더 집중해야 한다고 생각한다. 매일 다니는 골목을 그린 피핀의 마음도 이런 기도와 맞닿아 있는 것 아니었을까. 전쟁의 참상을 겪어낸 이가 가지는 평

Horace Pippin 「Cyclamen」, 1941.

범함에 대한 감사함은, 아마 나로서는 상상하기 힘든 것이 겠지만 말이다.

호레이스 피핀은 전쟁이라는 파괴에서도, 심지어 쓸 수 없게 된 팔로도 예술을 피워냈다. 그 모습은 늘 나를 숙연하게 만든다. 그는 이런 말을 남겼다.

예술에 대한 제 생각은, 사람은 예술에 대한 사랑이 있어야 한다는 것입니다. 마음과 생각으로 그림을 그리는 것이기 때문입니다.[*]

그 마음을 오늘도 헤아려본다.

[*] Anne Monahan, *Horace Pippin, American Modern*, Yale University Press 2020, 200면.

WINIFRED KNIGHTS

1899~1947

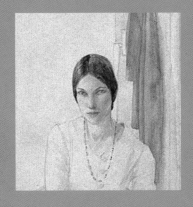

그녀의 이름을 찾아서

위니프레드 나이츠

"운이 좋아서 작가가 되었다"이 책 101면 참조라고 쓰고 부끄러워 마음이 자주 체했다. 좋은 글을 쓰지는 못하더라도 거만한 글을 쓰지는 말자는 내 다짐에 사과해야 하는 문장이었다. 미대생인 내가 어떻게 글을 쓰는 사람이 되었고, 글을 더 '올바로' 쓰는 사람이 되고자 마음먹게 되었을까. 그리고 그렇게 살아가고 있을까. 내게 돌아온 답은 늘 한가지, '기록'이다.

지인들 사이에서 나는 기록의 힘을 맹신하는 '기록 전도사'다. 한 친구는 나를 미술계의 '기록 터미네이터'라고 부른다. 십년 넘게, 누가 시키지 않아도 블로그와 포스트에 미술 이야기를 써나가며 나를 표현했다. 그것이 나를 이끈 동

력이다. 지금도 여러 SNS에 꾸준히 무언가를 기록하고 있다. 현재 내 SNS 프로필에는 내가 좋아하는 이 문장이 적혀 있다.

"기록하지 않으면 어느 날 먼지가 되어 사라질까봐."

혼자 일기에 쓰는 글과 공개적인 SNS에 쓰는 글은 다르다. SNS에 남긴 기록은 마치 화가에게 있어 전시회와 같다. 그렇다면 화가가 혼자 작업실에서 그림을 그리는 일은 일기와 같다고 할 수 있을 것이다. 화가들은 자신의 그림이 여러점 완성이 되면 하나의 이야기를 만들어 전시회를 연다. 공간을 구하거나 만들고 우리는 이 공간을 갤러리나 미술관이라고 부른다 초대장이나 포스터를 만들고, 사람을 부르고 비평가의 평가를 기꺼이 받고 작품을 팔기도 한다. 즉 전시회는 화가와 세상을 연결해주는 기록이자 다리이며 포트폴리오이자 아카이빙이다.

나는 꽤 오래 미술작품을 수집해왔다. 이백여점이나 되는 작품을 수집했는데, 그중에는 이미 세상을 떠나 만나지 못한 작가도 많지만, 작업실에 직접 가보고 대화를 나누며 교류한 작가도 꽤 많다. 만나본 대부분의 작가는 전시회를

가장 중요하게 생각했다. 전시회를 통해 비로소 세상과 소통할 수 있기 때문이다. 좋은 책은 작가가 죽어도 계속 출간되듯이 좋은 작품은 화가가 죽어서도 꾸준히 전시된다. 그렇다면 살아 있을 때도 작품을 전시하지 못했고, 죽어서도 전시회를 열지 못한 화가는 어떻게 분류될 수 있을까? 그 자의적·타의적 침묵에 대해 우리는 어떤 생각을 가질 수 있을까? 전시회가 목표가 아닌 화가도 있지만 결국 창작은 내 곁을 떠나 '타자'들에게 전달 될 때 다양한 의미가 형성된다.

화가가 죽으면 대개 둘 중 한가지 길을 따르게 된다. 꾸준히 칭송받는 길, 아니면 잊히는 길. 얄궂게 들리겠지만 사실이다. 세상에는 죽었지만 알려져야 할 예술가는 물론 열심히 활동 중인 예술가도 너무 많은데 그들을 소개할 방법은 한정적이다. 그런데 2016년, 한 예술가가 죽은 지 70년만에 영국 덜위치 픽쳐 갤러리 Dulwich Picture Gallery에서 개인전을 열었다. 그녀의 이름은 위니프레드 나이츠 Winifred Knights, 1899~1947, 전시 제목은 '위니프레드 나이츠의 잃어버린 재능'이었다. 당시 시사주간지 『타임』 Time 은 "매우 민감하고 매력적인 전시회"라고 호평했고, 『가디언』 Guardian 은 "소외된 예

술가의 매혹적인 천재성"이라는 제목을 붙이며 사람들의
관심을 끌어냈다.

나이츠는 21세라는 어린 나이에 이탈리아 로마로 유학
을 가서 '로마 교황상'Prix de Rome을 받은 첫번째 여성 화가이
자 그의 고향 영국에서도 20세기 전반에 걸쳐 가장 독창적
인 화풍으로 평가받은 화가이다. 하지만 그녀는 살아생전
에 단 한번의 개인전도 열지 못했다. 옥스퍼드 전기 사전은
이 능력 있는 화가에 대해 이런 설명만을 남길 뿐이다.

"왕립 아카데미 회장이었던 토머스 모닝턴 경의 첫번째
부인."

나이츠는 토머스 모닝턴Thomas Monnington과 1924년에 결
혼했다. 모닝턴은 왕립예술 아카데미의 회장이었으며, 대
학에서 미술을 가르치며 활발한 작품활동을 이어나갔다.
반면 여성이라는 이유로 학교에서 교수직조차 맡지 못한
나이츠는 커미션 작업의뢰에 따른 그림을 그리는 것과 1차대전의 발
발 등으로 정신적 스트레스를 받게 된다.

이 알려지지 않은 화가를 나는 그녀의 전시회가 열리기
한해 전인 2015년에 처음 알게 되었다. 바쁜 생활로 지쳤을

때 미술관 여행을 떠나 잘 모르는 작품 앞에서 한참 시간을 보내는 것은 이제 내게는 습관이 되어버린 연례행사다. 그 여행 중 영국 테이트 브리튼Tate Britain에서 나이츠의 작품과 만났다. 로마 교황상의 수상작이자 나이츠의 대표작이기도 한 「홍수」Deluge를 처음 봤을 때 작품설명 속 창작연도가 잘 못 적힌 것 아닐까 의심했다. 약 100년 전 그림이라고는 믿 기지 않을 만큼 동시대적이었기 때문이다. 허둥지둥 어디 론가 쫓기는 현대사회의 우리들 모습 같다는 생각도 들었 다. 나이츠에 대한 호기심이 생겼고, 이내 그녀의 행적을 따 라가기 시작했다.

한국에서 많이 사용하는 포털 사이트에는 그녀에 대한 자료가 거의 없었다. 그것이 나를 더 들뜨게 했다. 우리가 아는 유명 화가의 작품들은 오로지 나만의 감상일 때가 드 물다. 무언가를 기록하거나 이야기한 후에도 이 감상이 백 퍼센트 나만의 것인지, 혹시나 어디선가 본 것을 무의식중 에 이야기한 것인지 헷갈리곤 한다. 그런데 사라진 화가, 내 가 '처음' 기록하는 낯선 화가에 대해서는 남의 생각이 섞일 리 만무하다. 이런 기록을 남길 땐 고요한 새벽에 일어나 첫 눈을 밟는 기분이 된다. 그런데 나이츠의 작품은 '고요한 첫 눈'이기보다는 다급한 '최초 신고자'의 마음으로 나를 이끌

었다. 「홍수」를 보면서 특히 그랬다.

제목에서도 알 수 있듯이 이 그림은 성경 속 노아와 그 가족들을 표현한 것이다. 스물한명의 사람과 한마리의 개가 방주를 향해 달리고 있다. 모두가 비슷한 각도로 등을 굽힌 채, 누군가는 불안한 모습으로 뒤를 돌아보고 있고 누군가는 담벼락에서 소녀를 구하고 있다. 마을은 이미 물에 차 있다. 아이를 안고 있는 어머니의 모습도 보인다. 나이츠는 본인의 어머니를 모델로 이 여성을 그렸다고 한다.

"그녀가 그린 모든 그림에서 주인공은 그녀이기 때문에, 각각의 그림 역시 그녀가 그 순간 무엇을 겪었는지를 보여준다."

위니프레드 나이츠의 전시회를 기획한 덜위치 갤러리의 사샤 르웰린Sacha Llewellyn의 말이다. 이 위급한 상황에서 가장 눈길을 끄는 사람은 아무래도 나이츠를 닮은 우측 하단의 여성이다. 얼굴이 보이지 않는 다른 인물과 달리 그녀는 유독 정면을 향하고 있었다. 그녀 뒤로 보이는 붉은 원피스를 입은 두 소녀도 표정이 반대 방향이다. 이 세명의 시선 때문에 재난의 현장을 코앞에서 목격하는 기분이 들었다.

Winifred Knights「Deluge」, Tate Museum (London), 1920.

「Deluge」(1920)의 세부.

이 그림을 볼 때마다 이런 긴급한 상황에서 가장 먼저
무엇을 할 것인지 묻게 된다. 이 그림이 단지 성경 속 이야
기 같지만은 않은 것도 이 때문이다. 지금도 우리 주변에서
일어나는 수많은 재난의 모습 같기도, 피난 상황 같기도 하
다. 실제로 이 그림에는 나이츠의 전쟁 경험이 투영돼 있다
실제로 당대의 많은 화가가 세계대전의 공포를 성경 속 홍수로 은유했다. 그녀는
1917년 1월 이스트햄 실버타운 군수공장 폭발을 목격한다.
1차대전 기간 영국에서 일어난 가장 큰 폭발 중 하나로 육
백여채의 집이 무너지고 일흔세명이 목숨을 잃었다. 나이
츠는 때마침 기차를 타고 근처를 지나고 있었다. 이 작품이
인류 역사 어느 때나 존재해온 공포를 암시했다는 생각이
드는 순간, 이들이 타야 할 방주가 그림에 없다는 생각이 든
다. 크고 안전한 방주는 어디로 갔을까? 나이츠는 인물들이

올라탈 방주, 즉 안도의 장소를 관람자에게 뚜렷하게 제시하지 않음으로써 긴장감을 높였다.

이렇게 뛰어난 작품이 백년간 빛을 보지 못했다는 사실 자체가 나에게는 어떤 '구조신호' 같다. 여성이라는 이유로 미술계에서 배제당하고, 전쟁이라는 참상 앞에서 마음이 무너진 나이츠는 47세라는 젊은 나이에 뇌종양으로 세상을 떠났다. 그녀가 '그 시기'에 태어나지 않았다면, 우리는 누군가의 아내가 아니라 또다른 이력으로 그녀를 기억하고 있을 것이다. 그래서 그녀를 기록한다. 먼지가 쌓인 시간의 서랍 안에 갇혀 있기 아까운 화가를 지금 우리 곁으로 불러낸다. "기록하지 않으면 어느 날 먼지가 되어 사라질까봐." 나를 향해서도, 내가 사랑하는 예술가들을 향해서도 그 말을 되뇌게 되는 오늘이다.

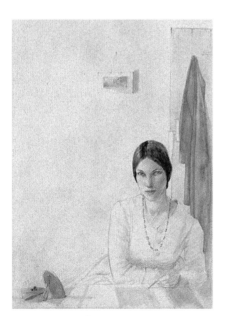

Winifred Knights 「Self—portrait」, 1916.

그녀의 이름을 찾아서

Joaquín Torres García

1874~1949

가르시아 스타일

호아킨 토레스 가르시아

　나는 어떤 사람인지를 스스로에게 자주 묻는 편이다. 내가 어떤 사람인지 잘 몰라서라기보다는 내가 어떤 사람인지 더 구체적으로 자주 알고 싶어서다. 스스로의 취향에 대해서는 많이 알고 있지만 '글 쓰는 사람으로서의 나'는 어떤 스타일인지 늘 궁금하다.

　자신만의 스타일은 누구에게나 중요하지만 예술가에게는 특히 그렇다. 늘 사람의 얼굴을 길게 늘려 그린 이탈리아의 모딜리아니A. Modigliani, 사람과 사물을 도톰하고 크게 그려 볼륨감을 극대화한 콜롬비아의 보테로F. Botero, 모든 조각을 뼈처럼 앙상하게 표현한 자코메티A. Giacometti. 모두 그 자체의 스타일이 확고한 이들이다. 자신만의 스타일을 추구

하는 것, 그 스타일이 많은 이들에게 인정받고 기억되는 것, 예술가들은 그런 스타일을 둑처럼 쌓아가길 꿈꾼다.

나는 내가 하는 일에서만큼은 특별한 스타일이고 싶다. 언예인이니 아티스트기 되어 유명해지고 싶다는 뜻은 아니다. 조용하게 혼자 일을 하더라도, 나만의 스타일을 가꿔나가고 싶다는 의미다. 특히 글쓰기에서 내 스타일이 없다는 것이 의외로 오랜 시간 스트레스였다. 늘 내 스타일을 찾고 싶지만, 고민만 하다가 '될 대로 되라지' 하는 마음으로 원고를 써내려가기 일쑤다. 줌파 라히리 Jhumpa Lahiri 처럼 헐렁한 티셔츠같이 편안한 스타일, 페터 비에리 Peter Bieri 처럼 촘촘한 매듭 같은 스타일은 모두 내가 사랑하는 문체들이지만, 정작 내 스타일은 무엇일까 고민해보면 답을 내리기 쉽지 않다. 글을 잘 쓰고 싶다는 욕망이 화산처럼 커질수록 글은 더 잘 써지지 않는 것만 같았다.

그럴 때는 마음을 이동시키는 것이 도움이 되었다. 다행히 나는 내 정신을 이동시킬 피난처가 여럿 존재한다. 글쓰기 때문에 마음이 소진될 때는 미술로 마음을 옮겨서 감상한다. 미술작품을 보는 나는 창작자가 아니라 감상자로서 수많은 화가들의 스타일을 마음껏 즐길 수 있다. 가끔은 보란 듯이 평가도 한다. 그러다 만난 화가가 호아킨 토레스 가

Joaquín Torres García 「Vitral」, 1943.

Joaquín Torres García 「Arte Constructivo」, 1943.

르시아Joaquín Torres García, 1874~1949다. 그의 작품을 혼자만 알고
싶은 마음도 크지만, 이미 지난 십년간 알찬 회고전이 기획
되어온 탓에 이제 그럴 수도 없다. 처음 그의 작품을 본 것
은 미국 마이애미에서였다. 당시 마이애미 아트 바젤 중 아
트 위크 시기였는데, 그 프로그램 중 하나로 남미 컬렉터의
집을 방문할 기회가 있었다. 그곳에는 가르시아의 작품이
여럿 걸려 있었다.

처음 봤을 때 친구와 이런 대화를 나눴다.

"몬드리안 작품 같지?"

"그런데 몬드리안은 아니야, 몬드리안을 좋아한 작가인가?"

네덜란드의 피에트 몬드리안은 이미 우리에게도 유명하다. 수직과 수평의 선, 하양 노랑 검정 빨강 파랑 등 최소한의 색으로 안정감을 주는 독자적인 추상 세계를 확립했다. 우리는 그것을 '몬드리안 스타일'이라고 부른다. 토레스 가르시아의 작품은 그것과 무척 닮아 있었다. 작품을 볼수록 이 작가가 몬드리안과 관련된 무언가가 있을 것이라는 확신이 커졌는데, 실제로 탐구해보니 역시 몬드리안과 함께 작품활동을 함께한 아티스트였다.

토레스 가르시아가 미술활동을 활발히 하던 1910년대 유럽은 피카소와 브라크 등이 유행시킨 입체파cubism가 대세였다. 당시 젊은 예술가였던 뒤샹H. Duchamp과 그의 형제 자크 비용Jacques Villon 역시 입체파에 매료되었는데, 그들은 피카소의 입체주의에 움직임을 더해 한층 혁신적인 회화를 그렸다. 1910년에 자크 비용의 전시를 본 토레스 가르시아는 좀더 새로운, 미래적인 추상미술을 탐구하고 싶어졌다.

Piet Mondriaan 「Composition with Large Red Plane, Yellow, Black, Gray and Blue」, 1921.

1926년 파리에 정착한 토레스 가르시아는 3년 뒤인 1929년 몬드리안을 만났다. 그리고 벨기에 화가 미셸 주포 Michel Seuphor 등과 함께 기하학적 추상화를 추구하는 구성주의 그룹 '원과 사각형' Cercle et Carre 을 결성했다. 동명의 잡지를 발행하기도 하고 활발히 전시회를 열던 이들의 목표는, 당시 지배적이었던 초현실주의 운동에 예술적 대안을 제공하는 것이었다. 원과 사각형 그룹은 유럽과 미국의 예술가 80여명이 참여할 정도로 몸집이 커졌지만, 1930년에 해체했다.

토레스 가르시아는 1934년 고국인 우루과이로 돌아와 작품활동을 이어나갔다. 우루과이에 입체주의, 신조형주의,

Joaquín Torres García 「El Pez」, 1928.

구성주의 같은 아방가르드 예술을 소개했다. 1935년에는
『구성주의 예술』*Arte Constructivo*이라는 책을 출간해 친구인 몬
드리안에게 헌정하기도 했다. 하지만, 토레스 가르시아는
몬드리안과는 다른 스타일을 추구했다. 그의 동료들이 자
로 댄 듯한 수직과 수평을 추구했다면, 토레스 가르시아는
인간의 흔적이 살아 숨 쉬는 곡선을 없애지 않았다. 오히려
추상화 안에 인물의 실루엣을 그대로 남겨놓거나, 물고기·
기차·태양 등 순수한 동심의 요소를 표현하기도 했다. 토레
스 가르시아의 작품이 따뜻하고 위트 있는 것도 이 때문이
다. 그의 추상화 안에서 대상과 인물은 추상의 옷을 입고 동
행하게 된다.

Joaquín Torres García 「Construction with Curved Forms」, MoMA (New York), 1931.

호아킨 토레스 가르시아가 만든 장난감.

그의 동심과 위트는 그가 만든 장난감에서도 잘 드러난다. 그는 평생에 걸쳐 수백개가 넘는 나무 장난감을 디자인했다. 호아킨 토레스 가르시아가 나무 장난감에 빠지게 된 데에는 아버지의 영향이 컸다. 그는 몬테비데오 변두리에서 종합상점을 운영했는데, 토레스 가르시아는 그 가게에 널브러진 나무 조각을 갖고 놀기를 좋아했다. 그리고 그가 성인이 된 이후 자신의 네 아이들이 장난감을 분리하고 싶어 하는 것을 보고 부품이 교환이 가능한 장난감을 고안한다. 그는 알라딘Aladin이라는 장난감 회사까지 설립해 본격적으로 '예술적인 장난감'을 만들었는데, 이러한 일화도 그의 작품에 스며 있는 따뜻함과 인간미를 보여주는 대목이다.

　　나무는 토레스 가르시아의 주된 오브제이기도 했다. 몬드리안을 만나기 전 토레스 가르시아는 버려진 나무를 이어 붙여 그것으로 부조를 했는데, 나는 이 작품 시리즈가 토레스 가르시아의 예술 세계에서 무척 중요하다고 본다. 토레스 가르시아만의 투박한 소박미. 매끄럽지 못하고 정갈하지 않지만, 대상을 단순화하는 과정에서 구상을 추상으로, 추상을 부담없이 바꾸는 융통성 있는 변곡을 보여준다.

이것이 바로 '가르시아 스타일'이다.

모두가 몬드리안에 주목할 때 토레스 가르시아는 '가르시아 스타일'로 일가를 이루었다. 특히 예술 교육인으로서 업적도 큰데, 그는 1944년에 예술학교를 설립해 많은 후배 예술가를 양성했다. 이 공간에서 남미의 예술가들은 유럽이나 미국과는 다른, 새로운 구성주의의 아이디어를 실험해볼 수 있었다.

토레스 가르시아는 회화와 미술 교육, 장난감 디자인뿐 아니라 150권 이상의 책을 쓴 작가이기도 하다. 그는 카탈루냐어, 스페인어, 프랑스어, 영어로 된 수많은 책을 썼고 500회 이상의 강연을 했다. 더불어 스페인과 몬테비데오에 여러 예술학교를 설립했고 최초의 유럽 추상 예술 그룹을 포함한 여러 예술단체를 설립했다.

가끔 삶의 물결이 나와 비슷한 예술가를 만나면 나는 더 그의 삶을 돋보기를 가지고 바라본다. 나 역시 글을 쓰는 미술교육인이자 미술 교육단체를 설립해 활동하고 있고, 그만큼 강연을 많이 한다. 매일 배우고, 매일 넘어지고 다시 일어선다. 다양한 일을 하다 보니 행동하는 손짓은 많은데 하루가 어떻게 흘러가는지 몰라 사색시간이 부족할 때 늘

괴롭다. 그때마다 나는 토레스 가르시아가 파리 시절 남긴 문장을 되새긴다.

> 신념을 가지고 행하라. 예술, 새로운 이론, 발명에 대한 발견의 중요성에도 불구하고, 무엇보다 중요한 것은 작품을 만드는 것이다. 실제로 우리에게 가장 고유한 것은 행하는 것이다.

내 글에서 나만의 향기가 나지 않는 것 같다고 좌절하던 나는 토레스 가르시아에게서 많은 것을 배웠다. 무엇보다, 삶과 문장의 스타일은 억지로 만들 수 없다는 것. 무언가 새로운 것을 발명하고 발견하려 하기보다, 우선 무언가 해봐야 한다는 것. 그렇게 행하는 길 위에서 펼쳐지는 자연스러운 보폭과 걸음걸이가 나만의 스타일이 된다는 것. 나만의 '특별한' 스타일에 대한 강박에서 벗어나니 삶과 글쓰기의 목표가 토레스 가르시아의 작품처럼 소박해지고, 편해졌다. 풍요롭게 느끼되 편안하게 표현하기. 이것이 토레스 가르시아가 일깨워준 나의 스타일이다.

하찮은 예술은 없다

이 책을 쓰는 동안 제59회 베니스 비엔날레에 다녀왔다. 원래라면 작년에 열려야 했지만 코로나19로 인해 1년이 늦춰졌고, '비엔날레'라는 말이 무색하게 3년 만에 개최되었다. 오랜만인 만큼 전세계 미술 애호가들의 관심이 높았다. 전시 주제는 '꿈의 우유'The Milk of Dreams였는데, 초현실주의 화가이자 그림책 작가 레오노라 캐링턴Leonora Carrington이 두 아들을 위해 쓴 그림책 제목이다. 레오노라 캐링턴은 동세대 남성 화가에 비해선 덜 알려진 여성 화가다. 이번 베니스 비엔날레는 참여 작가 90퍼센트가 여성이었다는 점 때문에 많은 주목과 환영을 받았다. 레오노라 캐링턴 같은 작가가 셀 수도 없이 많음을 생각해보면, 잊히고 사라진 예술가를 주목하려는 움직임이 반갑다. 시대가 잊은 작가를 발굴

해내는 일은 오랜 시간 내가 지녀온 꿈이기도 하다. 아주 오래 그들을 짝사랑해왔는데 이 책을 쓰며 돌이켜보니 어쩌면 나는 그들에게서 내 모습을 찾고 있었는지도 모르겠다. 내가 사랑하는 예술가들이 나와 닮았다고 생각했고, 그들과 닮은 점을 하나 둘 발견할 때마다 나는 따뜻한 안도감을 느꼈다.

『서랍에서 꺼낸 미술관』은 창비 '시요일'과 '스위치'에서 연재한 원고를 묶은 책이다. 오랜 시간 마음에 품어온 화가를 소개하는 책 제목에 '서랍'이라는 단어가 무척 어울린다고 생각한다. 하지만 이 책의 부제에는 여전히 내가 해답을 찾지 못한 단어, 어쩌면 영원히 의문부호를 찍을지 모르는 단어 '아웃사이더 아트'가 들어가 있다. 우리가 '아웃사이더'라고 정의한 이들은 이제 제도권 내로 흡수되었다. 파리의 퐁피두 센터, 뉴욕의 현대미술관, 런던의 테이트 같은 곳에서도 만날 수 있다. 이들을 아웃사이더라고 할 수 있을까 한참 고민했다. 하지만 이들이 국내에서 제대로 조명받지도, 또 일부는 알려지지도 않았다는 점이 아웃사이더 아트라는 오래된 단어를 자꾸만 떠올리게 했다. 내가 이 단어를 사용한 이유는 단 하나다. 이들이 오랫동안 아웃사이더

로 분류된 이유에 대해 독자들과 함께 생각하고 소통하기 위해서다. 또 이제 그들을 이 틀에서 끄집어내 다양한 방식으로 정의내리며 앞으로 나아가고 싶어서다.

이 책에 실린 글을 한편 한편 쓸 때마다 '다양함'에 대해 생각했다. 인종이나 성별, 장애 또는 나이 때문에 누군가가 배제되어온 역사에 대해서도 생각했다. 마음을 다잡고 출발을 반복해도 늘 제자리인 사람들이 제대로 된 달리기를 할 수 있는 시대, 여태껏 늘 패배해온 이들이 이겨보기도 하는 시대, 그런 시대를 꿈꿔보기도 했다. 그런 꿈을 꾸는 일에 이 책에 소개된 아티스트들이 동행할 수 있으면 좋겠다. 고백하자면 나는 아웃사이더 아트라는 단어를 쓰는 마지막 사람이 되기를 희망한다. 이들이 날개를 펴고 널리 알려져 자신 앞에 붙은 '아웃사이더'라는 꼬리표를 뗄 수 있기를, 수많은 다양함 중 하나로 자리 잡을 수 있기를 바라고 또 바란다.

이들은 내 삶을 구석구석 바꿔놓았다. 살면서 지는 기분에 젖을 때, 자신감이 없을 때, 원인 모를 두려움이 마음을 잠식할 때, 그때마다 다양한 방식으로 나를 구원했다. 좋은

예술은, 각양각색 다른 꼴인 우리의 삶을 늘 보호한다고 믿는다. 그들은 매번 다른 방식으로 나에게 소중한 조언을 건넨다. 그렇기에 나는 앞으로도 알려지지 않은 화가의 삶과 작품을 탐구해나갈 것이다.

이 책을 쓰는 3년 넘는 시간 동안 내 컴퓨터에는 이런 문장이 굵은 글씨로 새겨져 있었다.

'**하찮은 예술은 없다.**'

이 책을 다 쓴 지금에 와서 나는 더 단단한 자세로 말할 수 있게 되었다.

하찮은 예술도 없고, 하찮은 삶도 없다.

2022년 여름, 서재에서

이소영

참고문헌

김소희 「헨드릭 아베르캄프의 겨울풍경화에 나타난 교통수단의
　　사회적 기능」, 『서양미술사학회논문집』 제43호, 2015.
김정섭 「체코 큐비즘에서의 장식성 연구: 건축, 디자인, 공예를
　　중심으로」, 『기초조형학연구』 21 (4), 2020.
김종균 외 『바우하우스』, 안그라픽스 2019.
라이너 슈탐 『짧지만 화려한 축제』, 안미란 옮김, 솔 2011.
락시미바스카란 『한 권으로 읽는 20세기 디자인』, 정무환 옮김, 시공사
　　2007.
레이철 코언 『아웃사이더 아트와 미술치료』, 이현지 외 옮김, 군자
　　2021.
로웬펠드·브리테인 『인간을 위한 미술교육』, 서울교육대학교
　　미술교육연구회 옮김, 미진사 1995.
멜 구딩 『추상미술』, 정무정 옮김, 열화당 2003.
박혜성 『루이 비뱅, 화가가 된 파리의 우체부』, 한국경제신문 2021.

브리짓 퀸 글·리사 콩던 그림『우리의 이름을 기억하라』, 박찬원 옮김,
 아트북스 2017.

안영주『여성들, 바우하우스로부터』, 안그라픽스 2019.

앨런 보네스『모던 유럽 아트』, 이주은 옮김, 시공아트 2004.

오가야 코지 글·야마네 히데노부 그림『꿈의 궁전을 만든 우체부 슈발』,
 심상원 옮김, 진신북스 2004.

유니온아트 엮음『세계인이 사랑한 불멸의 화가 10: 앙리 루소_원시』,
 봄이아트북스 2021.

율리아 포스『힐마 아프 클린트 평전』, 조이한 외 옮김, 풍월당 2021.

장 뒤뷔페『아웃사이더 아트』, 장윤선 옮김, 다빈치 2003.

장 뒤뷔페『장 뒤뷔페: 우를루프 정원』, 국립현대미술관 엮음, 삼인
 2007.

젠 브라이언트 글·멀리스 스위트 그림『눈부신 빨강』, 이혜선 옮김,
 봄나무 2014.

카렐 차페크『평범한 인생』, 송순섭 옮김, 열린책들 2021.

코르넬리아 슈타베노프『앙리 루소』, 이영주 옮김, 마로니에북스 2006.

크리스티나 하베를리크 외『여성예술가』, 정미희 옮김, 해냄 2003.

클레멘트 그린버그『예술과 문화』, 조주연 옮김, 경성대학교출판부
 2004.

프랜시스 앰블러『바우하우스 100년의 이야기』, 장정제 옮김,
 시공문화사 2018.

한의정「강박의 박물관: 하랄트 제만과 아웃사이더 아트」,
 『현대미술사연구』제46호, 2019.

한의정「'아르 브뤼Art brut'의 범주와 역사에 관한 연구」,
 『현대미술사연구』제34호, 2013.

Anne Monhan, *Horace Pippin, American Modern*, Yale University

Press 2020.

Ferdinand CHEVAL, *Facteur cheval(PAROLES D'ARTISTE)*, FAGE 2015.

Hans Korner and Manja Wilkens, *Seraphine Louis: 1864 -1942*, Dietrich Reimer 2020.

Hans Prinzhorn, *Artistry of the Mentally Ill*, Eric von Brockdorff(tra.), Springer 1972.

Hemma Schmutz and Brigitte Reutner-Doneus(ed.), *Friedl Dicker-Brandeis: Bauhaus Student, Avant-Garde Painter, Art Teacher*, Hirmer Publishers 2022.

Karin Althaus, Matthias Mühling, Sebastian Schneider(ed.), *World Receivers: Georgiana Houghton, Hilma af Klint, Emma Kunz*, Hirmer Publishers 2021.

Pieter Roelofs(ed.), *Hendrick Avercamp: Master of the Ice Scene*, Rijksmuseum 2010.

Marin R. Sullivan(ed.), *The Sculpture of William Edmondson: Tombstones, Garden Ornaments, and Stonework*, Vanderbilt University Press 2021.

Martina Padberg, *Chaim Soutine*, Koenemann 2019.

Michael Bonesteel, *Henry Darger: Art and Selected Writings*, Rizzoli 2000.

Nicholas Tromans, *Richard Dadd: The Artist and the Asylum*, D.A.P./ Tate 2011.

Ole Wilvel, *Anna Ancher: 1859-1935*, indhardt og Ringhof 2017.

Porret-Forel and Muzelle, *Aloise: Le Ricochet Solaire*, Cinq Continents 2012.

Wikipedia, *Outsider Artists: Richard Dadd, Joseph Yoakum, Wesley Willis, Adolf Wolfli, Francis E. Dec, Henry Darger, Crispin Glover, Richard Sharpe*, Books LLC 2011.

http://www.aloise-corbaz.ch/

http://www.art.org/outsider-art-the-collection-of-victor-f-keen/

http://www.artbrut.ch/en_GB/author/fusco-sylvain

http://artofcollage.wordpress.com/2018/12/12/anne-ryan/

http://www.jpost.com/jerusalem-report/
french-jewish-artist-chaim-soutine-rediscovered-in-suitcase-trove-of-letters-681893

http://www.moma.org/artists/5097

http://www.musee-lam.fr/

http://prinzhorn.ukl-hd.de/exhibitions/aktuell/
precious-item-of-the-week/the-witch-head/

http://xn--alose-eta.ch/

254

서랍에서 꺼낸 미술관

내 삶을 바꾼 아웃사이더 아트

초판 1쇄 발행 • 2022년 7월 29일

지은이 / 이소영
펴낸이 / 강일우
책임편집 / 이진혁
조판 / 박아경
펴낸곳 / (주)창비
등록 / 1986년 8월 5일 제85호
주소 / 10881 경기도 파주시 회동길 184
전화 / 031-955-3333
팩시밀리 / 영업 031-955-3399 · 편집 031-955-3400
홈페이지 / www.changbi.com
전자우편 / lit@changbi.com

ⓒ 이소영 2022
ISBN 978-89-364-7914-5 03600